8 种基础针法就能完成

超简单的治愈系刺绣图案550

one point embroidery 550

日本宝库社　编著

阳华燕　译

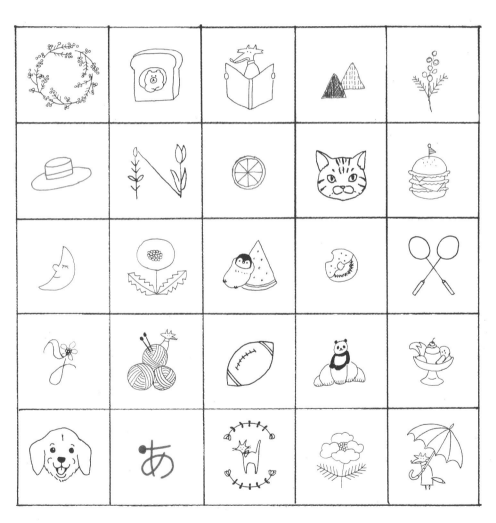

河南科学技术出版社

· 郑州 ·

目录

04 刺绣图案的使用方法

刺绣图案的使用
方法

....................

把喜欢的图案绣在手帕、
化妆包、T 恤之类的物品上面吧。
它们既可以作为小物件的点缀，
又是随身物品的区分标志，
很受欢迎。

Pulpy.

手帕

no.126 no.133

山口亚里沙

衬衫

no.254

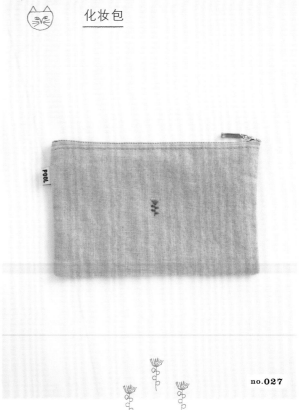

nekogao

化妆包

POOL

no.027

袜子

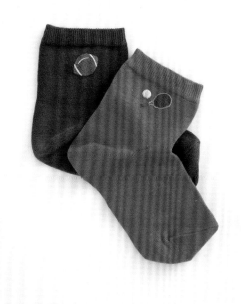

no.349 no.343

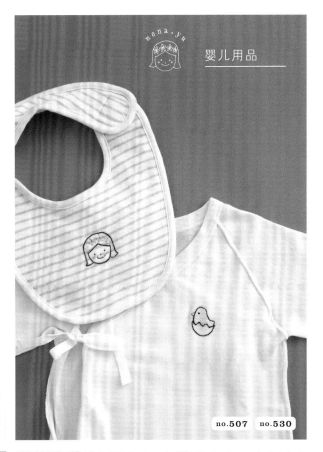

婴儿用品

no.507 no.530

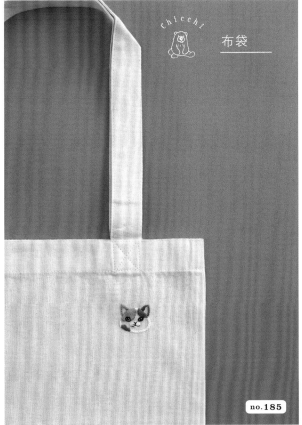

布袋

no.185

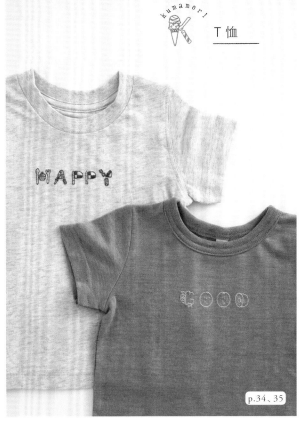

T恤

p.34、35

花样

制作方法 ▶ p.50

no.001

no.002

no.003

no.004

no.005

no.006

no.007

no.008

no.009

no.010

no.011

no.012

no.013

no.014

no.015

no.016

nekogao

花朵类 ❶

制作方法 ▶ p.51

no.017

no.018

no.019

no.020

no.021

no.022

no.023

no.024

no.025

no.026

no.027

no.028

no.029

no.030

no.031

no.032

花朵类 ❷

制作方法 ▶ p.52

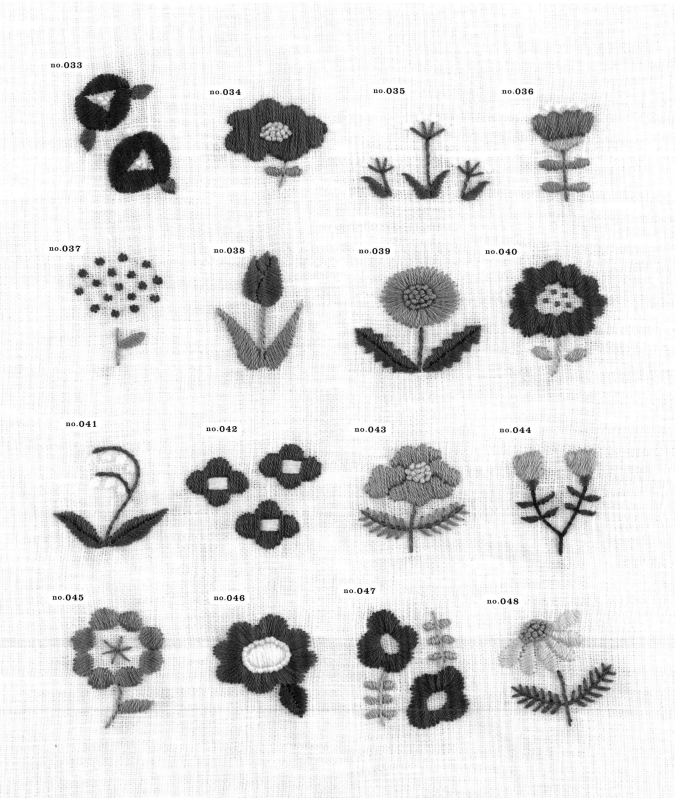

no.033

no.034

no.035

no.036

no.037

no.038

no.039

no.040

no.041

no.042

no.043

no.044

no.045

no.046

no.047

no.048

花朵类 ❸

制作方法 ▶ p.53

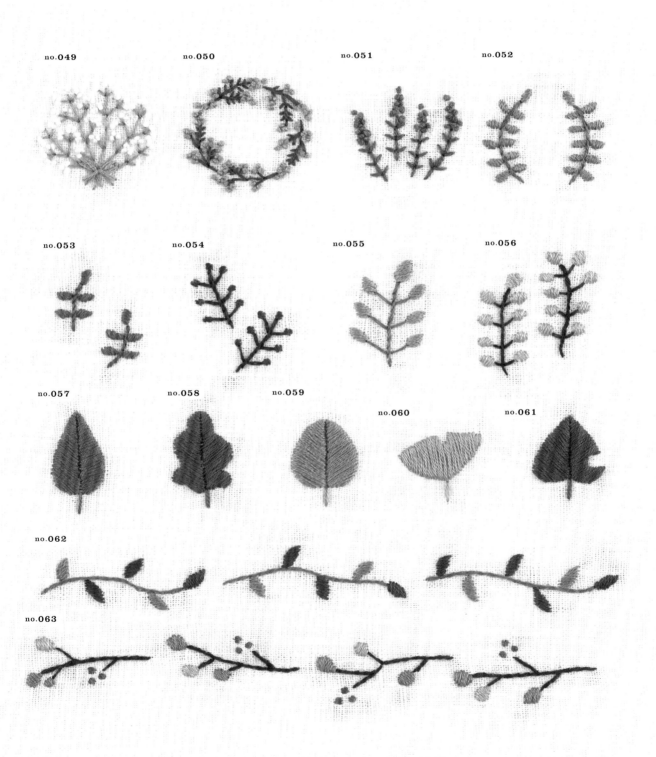

no.049

no.050

no.051

no.052

no.053

no.054

no.055

no.056

no.057

no.058

no.059

no.060

no.061

no.062

no.063

花朵类 ④

制作方法 ▶ p.54

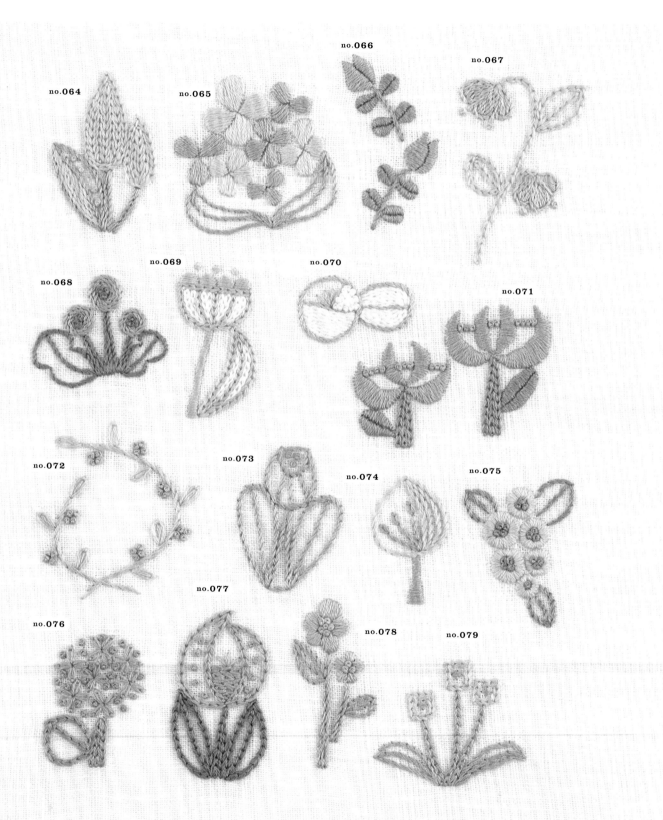

no.064
no.065
no.066
no.067
no.068
no.069
no.070
no.071
no.072
no.073
no.074
no.075
no.076
no.077
no.078
no.079

花朵类 ❺

制作方法 ▶ p.55

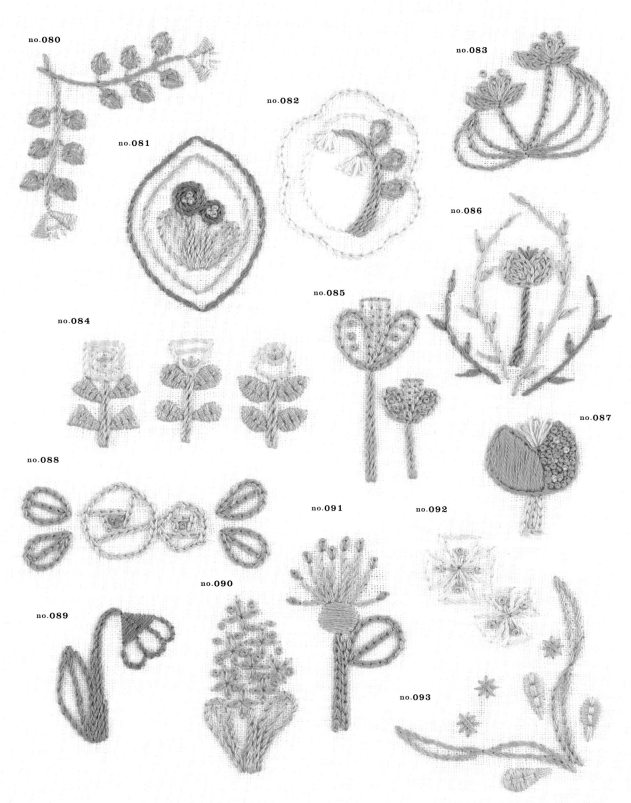

no.080

no.083

no.082

no.081

no.086

no.085

no.084

no.087

no.088

no.091

no.092

no.090

no.089

no.093

食物和餐具等 ❶

制作方法 ▶ p.56

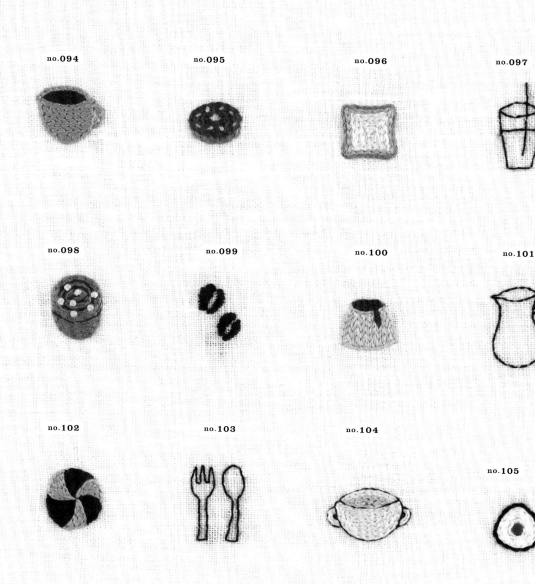

no.094 no.095 no.096 no.097

no.098 no.099 no.100 no.101

no.102 no.103 no.104 no.105

no.106 no.107 no.108 no.109

食物和餐具等 ❷

制作方法 ▶ p.57

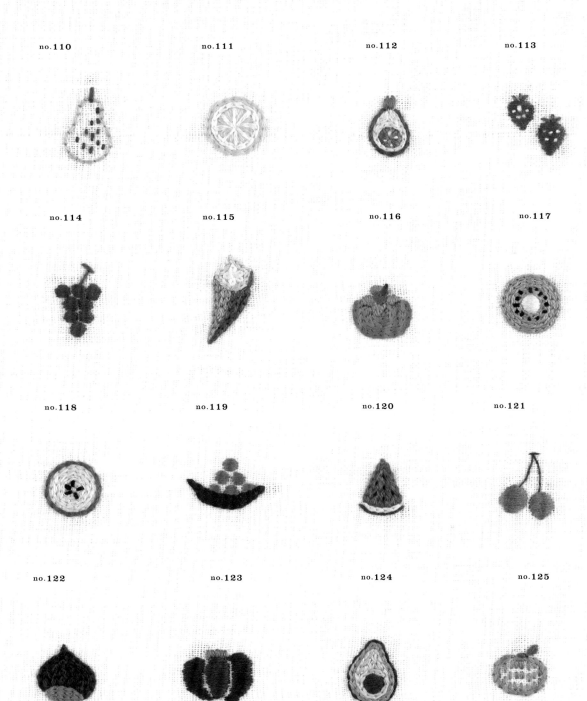

no.110

no.111

no.112

no.113

no.114

no.115

no.116

no.117

no.118

no.119

no.120

no.121

no.122

no.123

no.124

no.125

食物和餐具等 ❸

制作方法 ▶ p.58

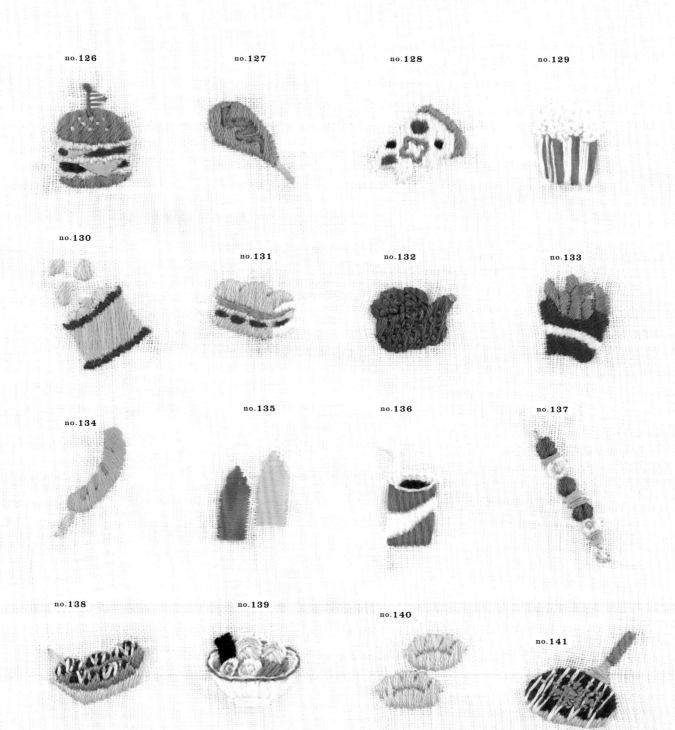

no.126　no.127　no.128　no.129

no.130　no.131　no.132　no.133

no.134　no.135　no.136　no.137

no.138　no.139　no.140　no.141

食物和餐具等 ❹

制作方法 ▶ p.59

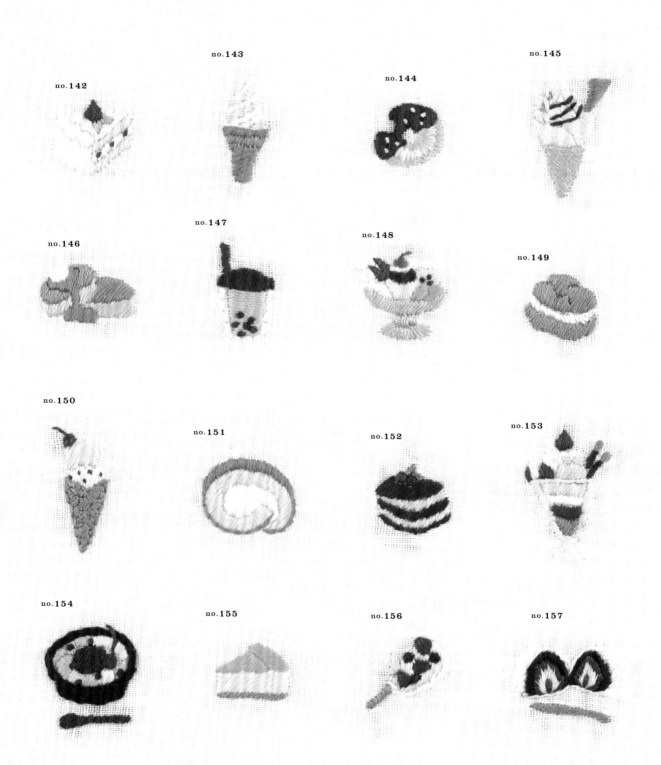

no.142

no.143

no.144

no.145

no.146

no.147

no.148

no.149

no.150

no.151

no.152

no.153

no.154

no.155

no.156

no.157

十二生肖

制作方法 ▶ p.60

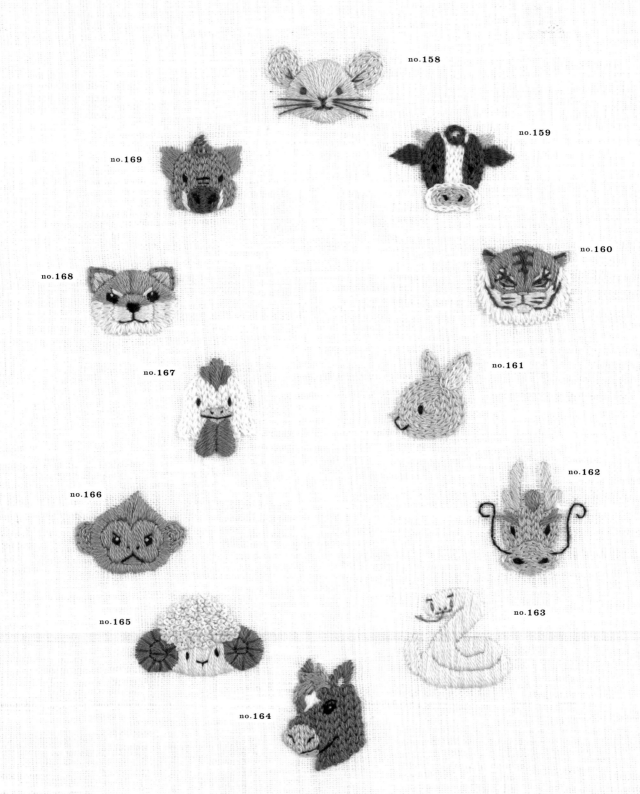

no.158

no.159

no.169

no.160

no.168

no.161

no.167

no.162

no.166

no.163

no.165

no.164

狗和猫

制作方法 ▶ p.61

no.170

no.172

no.171

no.173

no.176

no.174

no.175

no.177

no.178

no.180

no.181

no.179

no.182

no.183

no.184

no.185

其他动物 ❶

制作方法 ▶ p.62

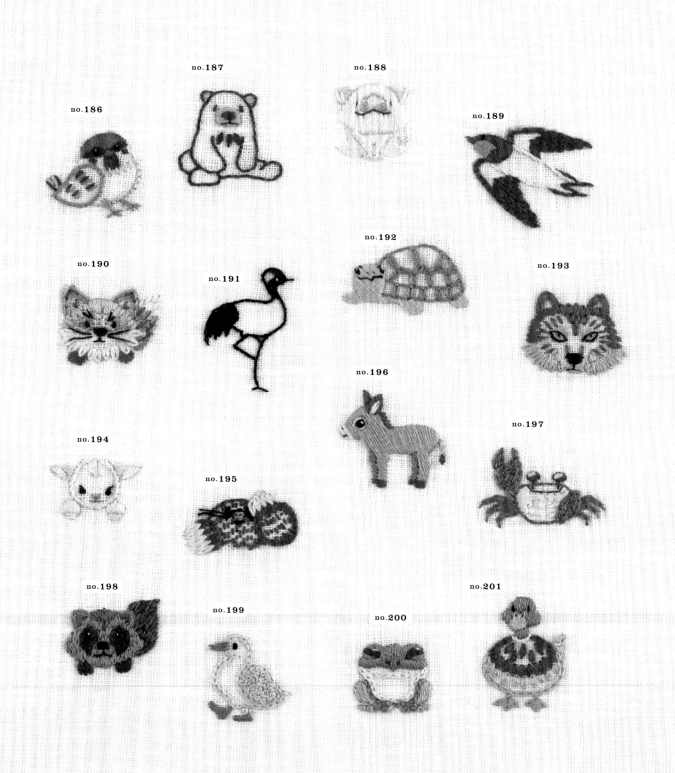

no.186

no.187

no.188

no.189

no.190

no.191

no.192

no.193

no.194

no.195

no.196

no.197

no.198

no.199

no.200

no.201

其他动物 ❷

制作方法 ▶ p.63

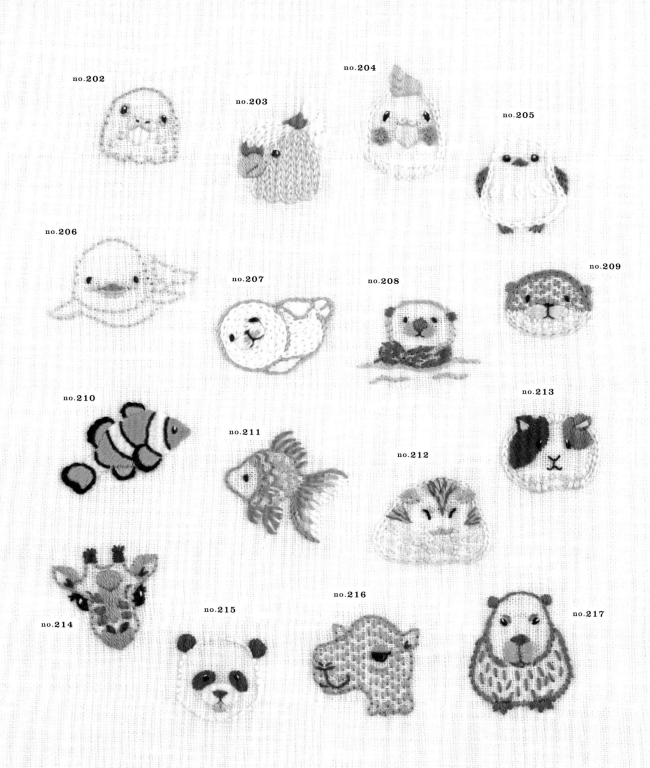

no.202
no.203
no.204
no.205
no.206
no.207
no.208
no.209
no.210
no.211
no.212
no.213
no.214
no.215
no.216
no.217

其他动物 ③

制作方法 ▶ p.64

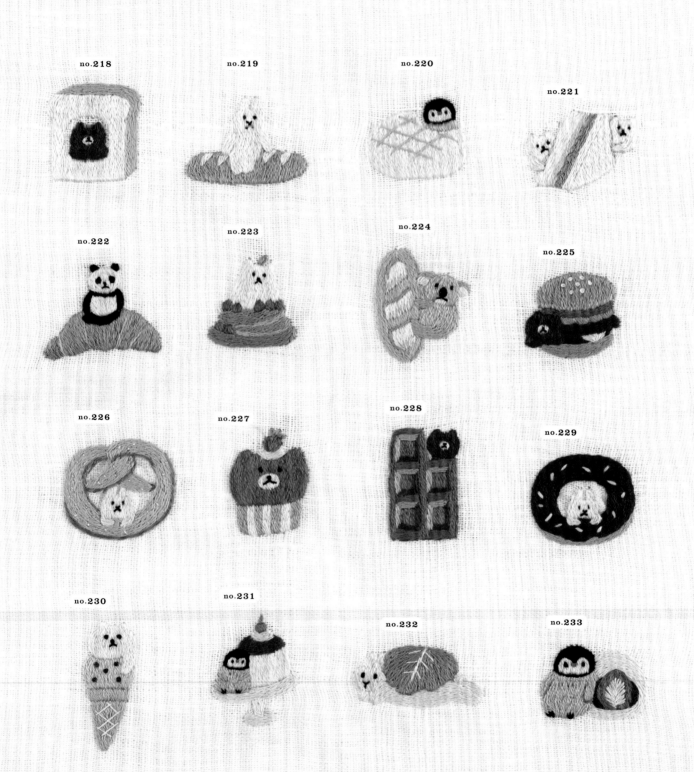

no.218

no.219

no.220

no.221

no.222

no.223

no.224

no.225

no.226

no.227

no.228

no.229

no.230

no.231

no.232

no.233

其他动物 ❹

制作方法 ▶ p.65

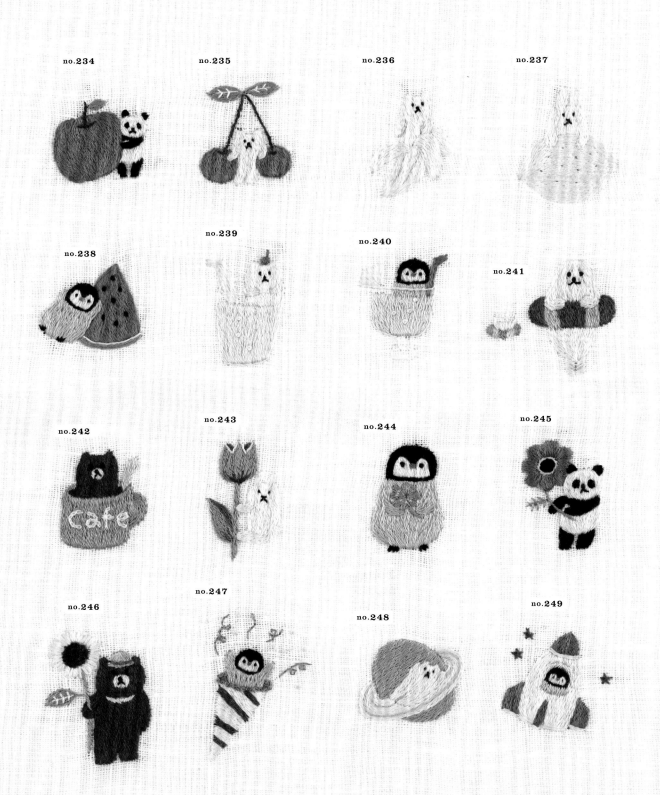

no.234

no.235

no.236

no.237

no.238

no.239

no.240

no.241

no.242

no.243

no.244

no.245

no.246

no.247

no.248

no.249

其他动物 ❺

制作方法 ▶ p.66

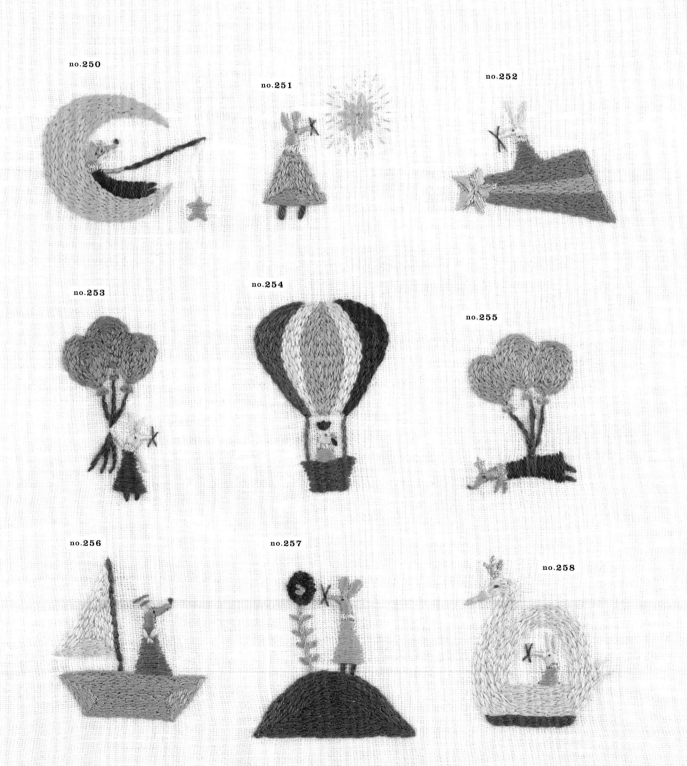

其他动物 ❻

制作方法 ▶ p.67

no.259

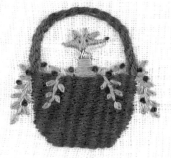

no.260

no.261

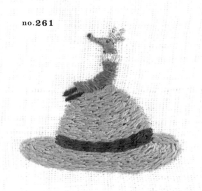

no.262

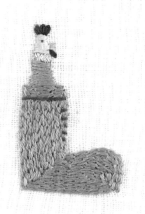

no.263

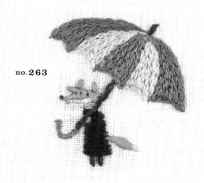

no.264

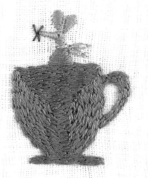

no.265

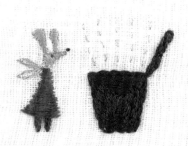

no.266

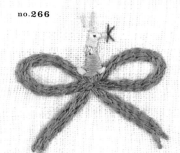

no.267

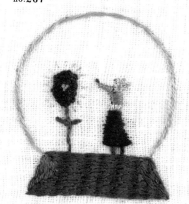

其他动物 ❼

制作方法 ▶ p.68

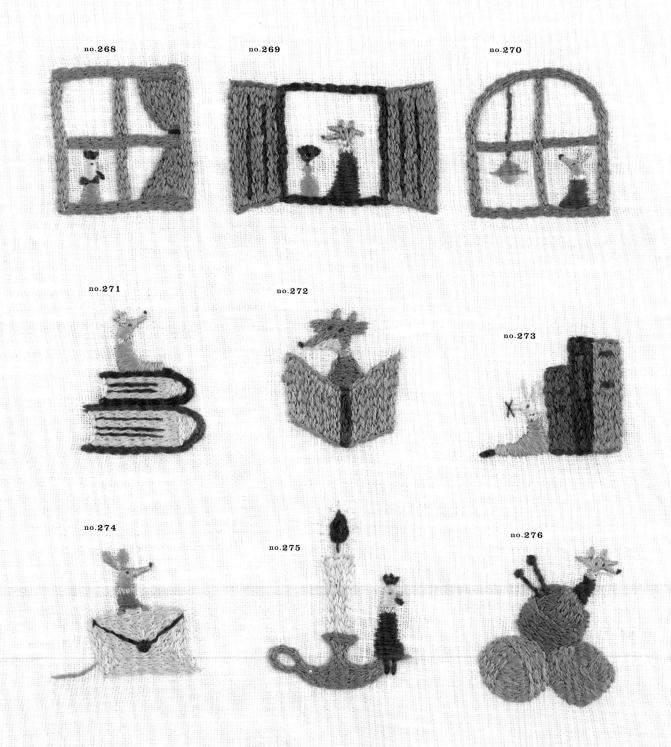

no.268

no.269

no.270

no.271

no.272

no.273

no.274

no.275

no.276

其他动物 ⑧

制作方法 ▶ p.69

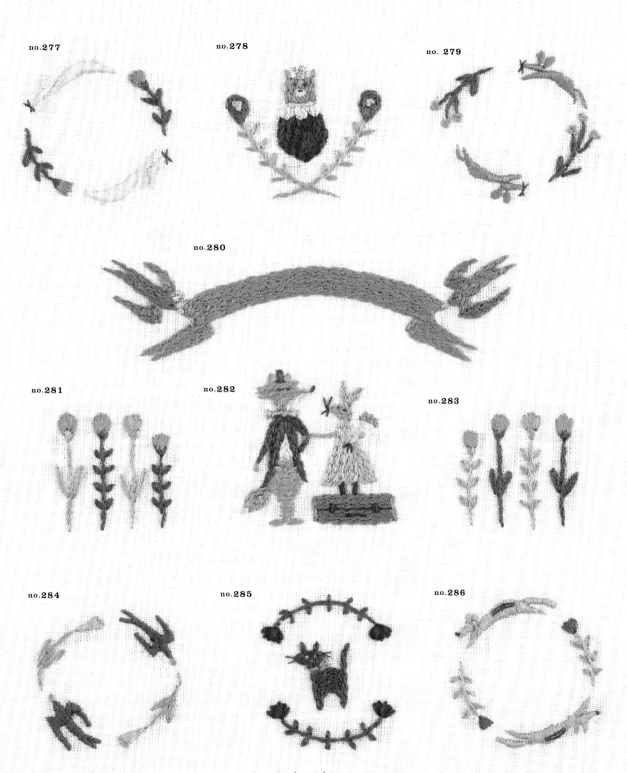

no.277　　no.278　　no.279

no.280

no.281　　no.282　　no.283

no.284　　no.285　　no.286

日常用品 ❶

制作方法 ▶ p.70

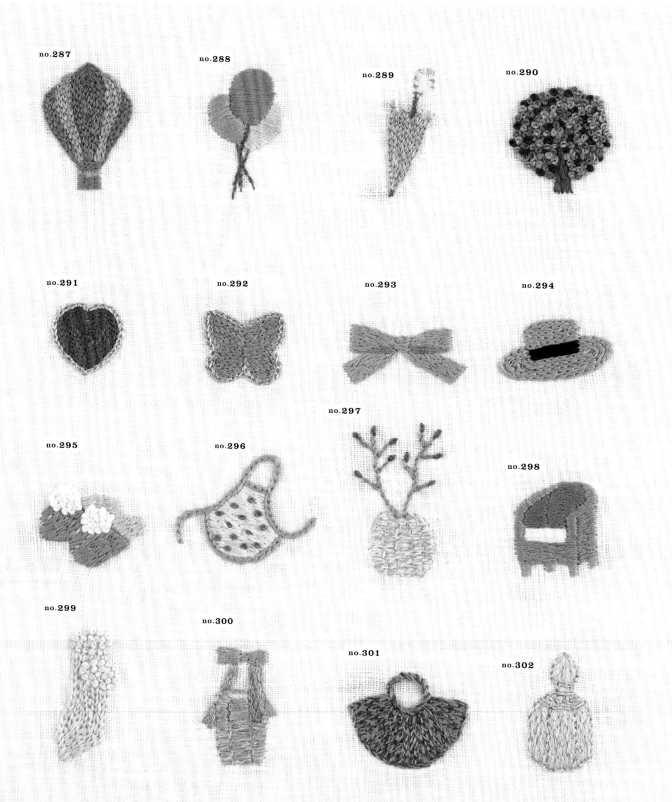

no.287

no.288

no.289

no.290

no.291

no.292

no.293

no.294

no.295

no.296

no.297

no.298

no.299

no.300

no.301

no.302

日常用品 ❷

制作方法 ▶ p.71

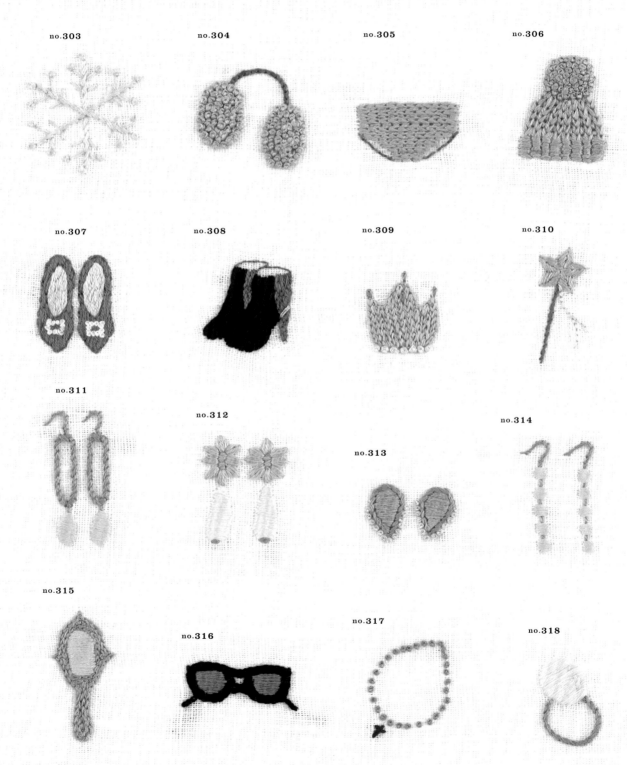

no.303 no.304 no.305 no.306

no.307 no.308 no.309 no.310

no.311 no.312 no.313 no.314

no.315 no.316 no.317 no.318

文体活动用品 ❶

制作方法 ▶p.72

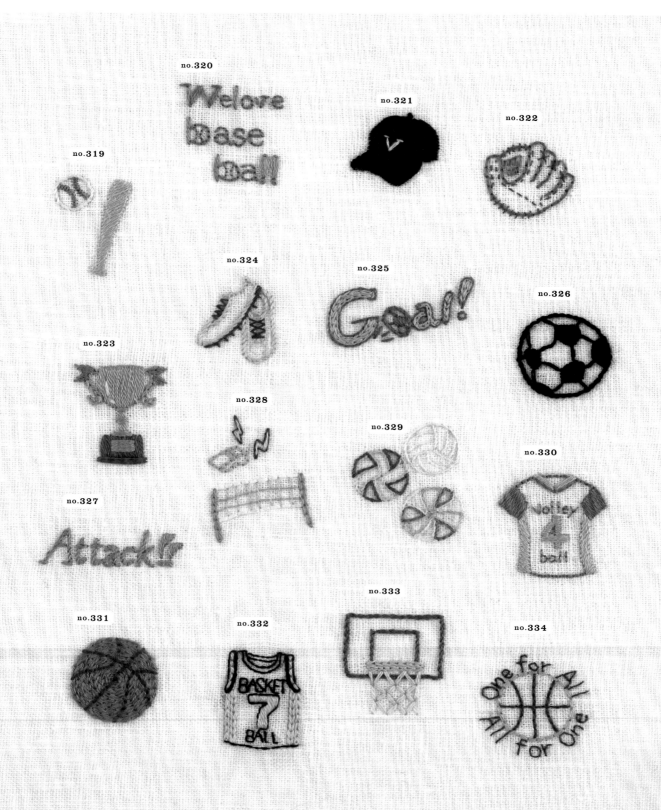

no.320

no.321

no.322

no.319

no.324

no.325

no.326

no.323

no.328

no.329

no.330

no.327

no.333

no.331

no.332

no.334

Chicchi

文体活动用品 ❷

制作方法 ▶ p.73

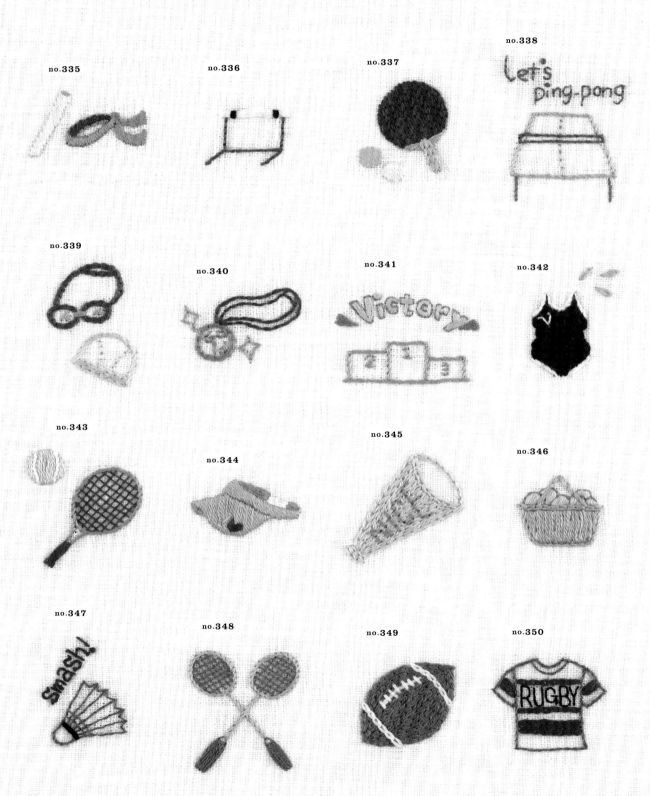

no.335

no.336

no.337

no.338

no.339

no.340

no.341

no.342

no.343

no.344

no.345

no.346

no.347

no.348

no.349

no.350

文体活动用品 ❸

制作方法 ▶ p.74

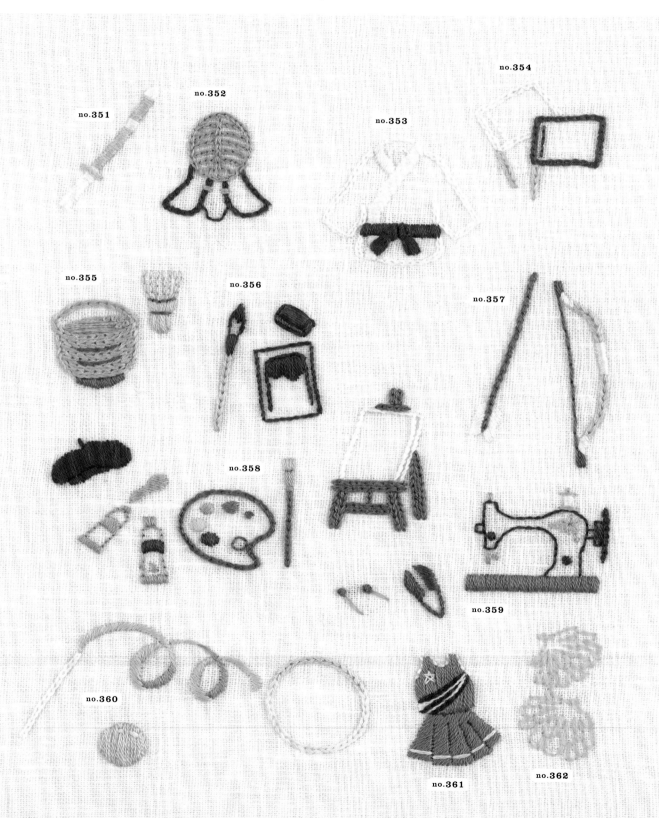

no.351
no.352
no.353
no.354
no.355
no.356
no.357
no.358
no.359
no.360
no.361
no.362

文体活动用品 ❹

制作方法 ▶ p.75

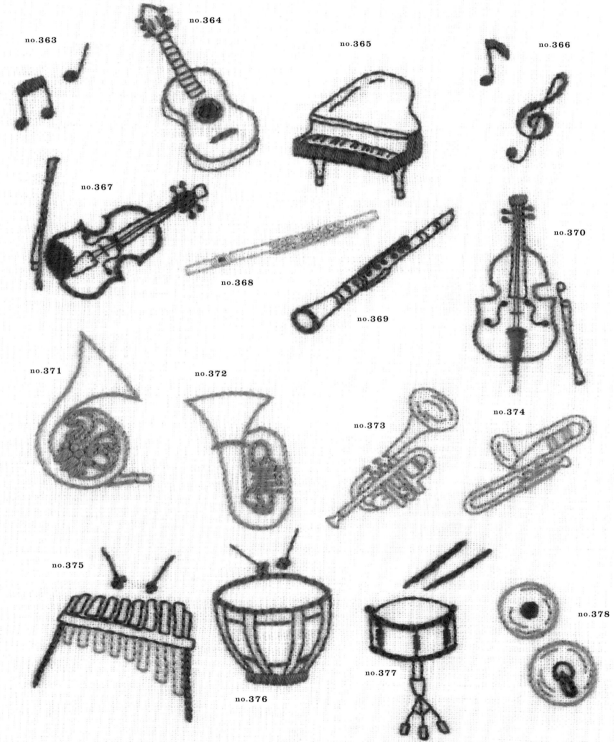

no.363

no.364

no.365

no.366

no.367

no.368

no.369

no.370

no.371

no.372

no.373

no.374

no.375

no.376

no.377

no.378

文字 ❶

制作方法 ▶ p.76

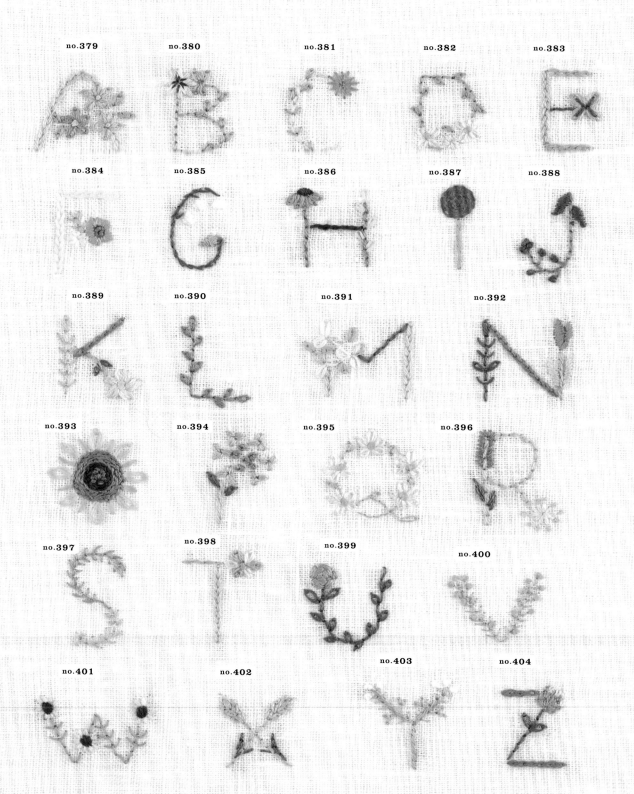

no.379　no.380　no.381　no.382　no.383

no.384　no.385　no.386　no.387　no.388

no.389　no.390　no.391　no.392

no.393　no.394　no.395　no.396

no.397　no.398　no.399　no.400

no.401　no.402　no.403　no.404

文字 ❷

制作方法 ▶ p.77

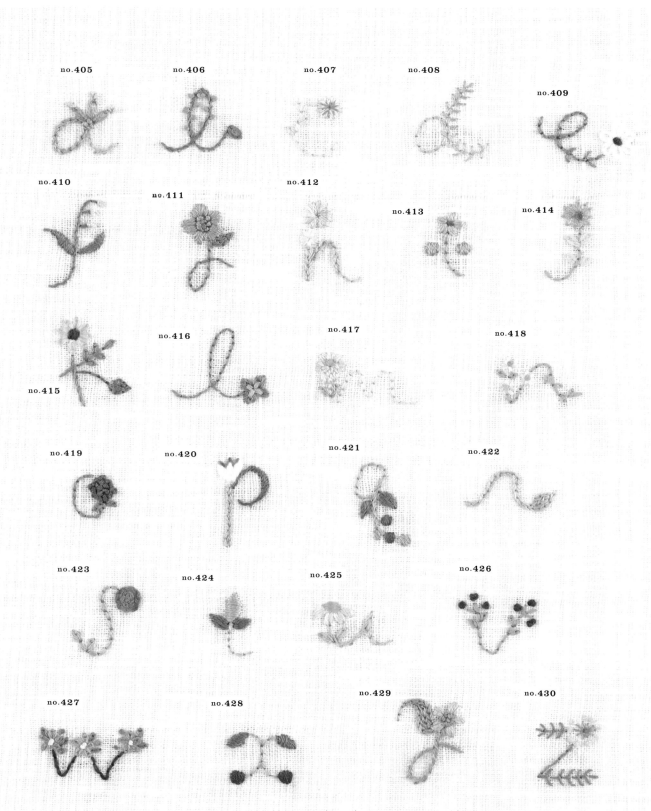

no.405　no.406　no.407　no.408

no.409

no.410　no.111　no.412

no.413　no.414

no.416　no.417　no.418

no.415

no.419　no.420　no.421　no.422

no.423　no.424　no.425　no.426

no.427　no.428　no.429　no.430

文字 ❸

制作方法 ▶ p.78

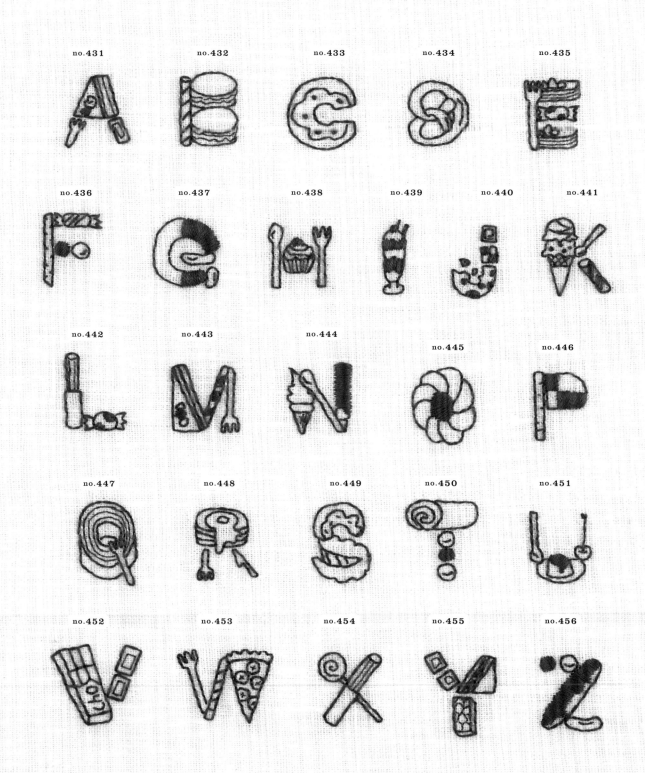

no.431　no.432　no.433　no.434　no.435

no.436　no.437　no.438　no.439　no.440　no.441

no.442　no.443　no.444　no.445　no.446

no.447　no.448　no.449　no.450　no.451

no.452　no.453　no.454　no.455　no.456

文字 ❹

制作方法 ▶ p.79

no.457　　no.458　　no.459　　no.460　　no.461

no.462　　no.463　　no.464　　no.465　　no.466　　no.467

no.468　　no.469　　no.470　　no.471　　no.472

no.473　　no.474　　no.475　　no.476　　no.477

no.478　　no.479　　no.480　　no.481　　no.482

no.483

A B C D E F G
H I J K L M N
O P Q R S T U
V W X Y Z

no.484

0 1 2 3 4
5 6 7 8 9

no.485

a b c d e f g
h i j k l m n
o p q r s t u
v w x y z

kumamori

文字 ❻

制作方法 ▶ p.81

no.486

おこそとのほもよろん
えけせてねへめれ
うくすつぬふむゆるを
いきしちにひみりわ
あかさたなはまやらわ

饰边 ❶

制作方法 ▶ p.82

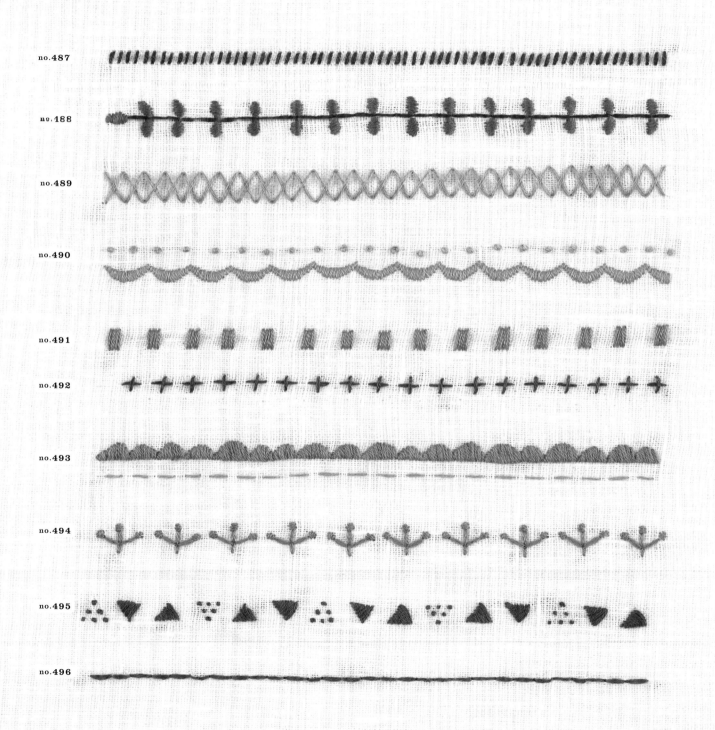

no.487
no.188
no.489
no.490
no.491
no.492
no.493
no.494
no.495
no.496

nico.

饰边 ❷

制作方法 ▶ p.83

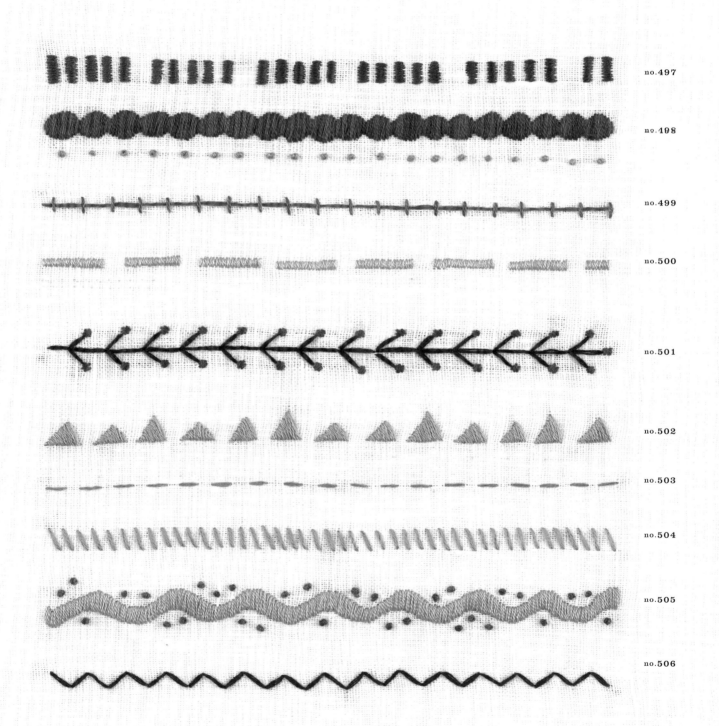

no.497

no.198

no.499

no.500

no.501

no.502

no.503

no.504

no.505

no.506

孩子和玩具等 ❶

制作方法 ▶ p.84

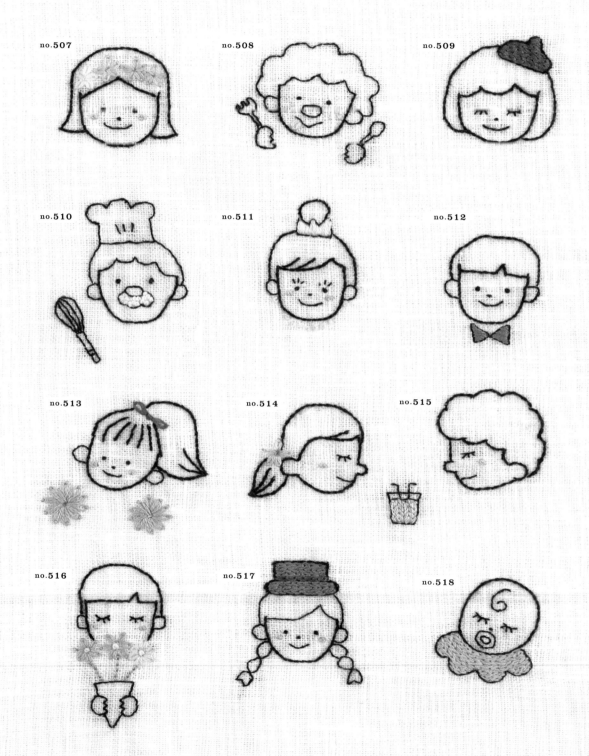

no.507　no.508　no.509

no.510　no.511　no.512

no.513　no.514　no.515

no.516　no.517　no.518

孩子和玩具等 ❷

制作方法 ▶ p.85

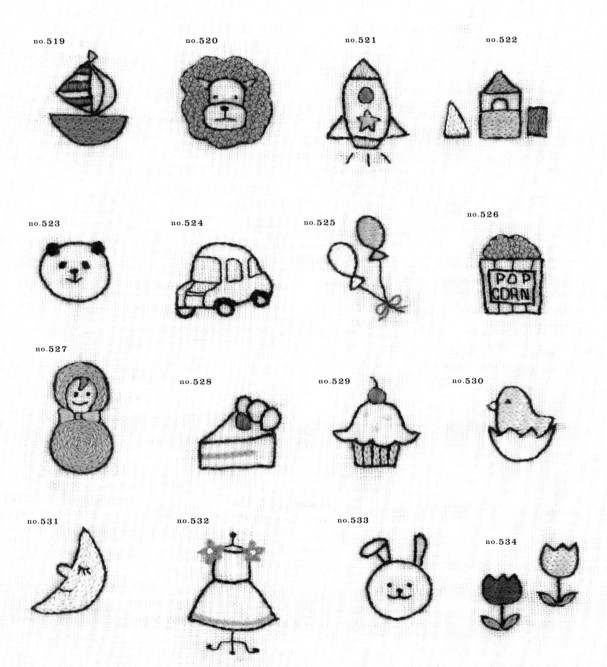

孩子和玩具等 ❸

制作方法 ▶ p.86

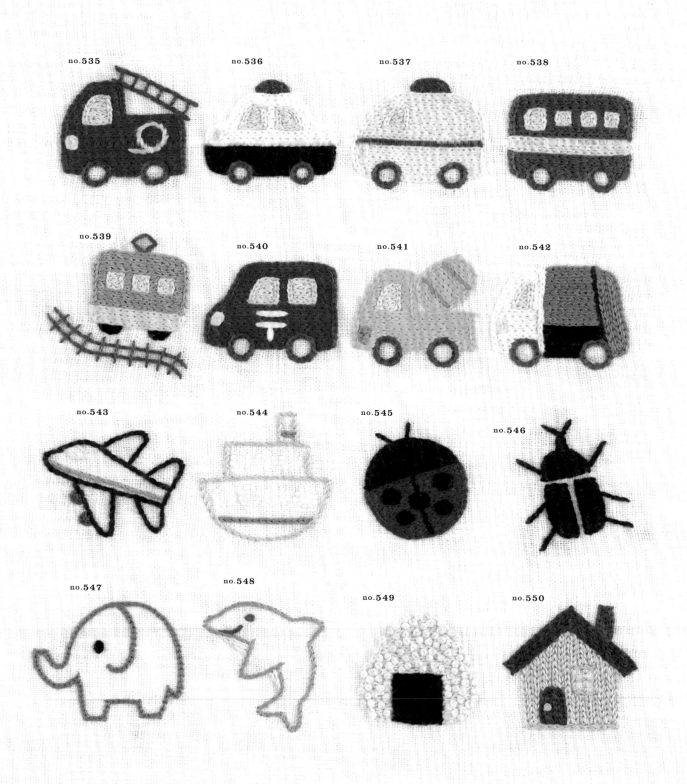

制作方法

 # 材 料 和 工 具

材料

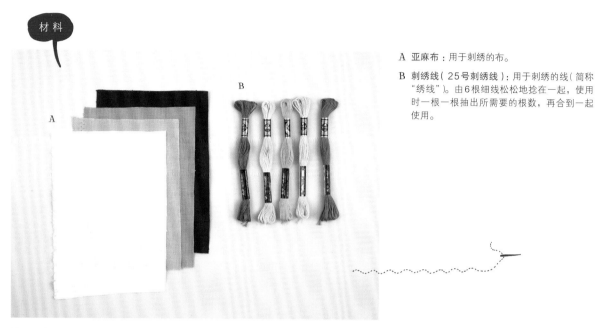

A 亚麻布：用于刺绣的布。

B 刺绣线（25号刺绣线）：用于刺绣的线（简称"绣线"）。由6根细线松松地捻在一起，使用时一根一根抽出所需要的根数，再合到一起使用。

Materials

工具

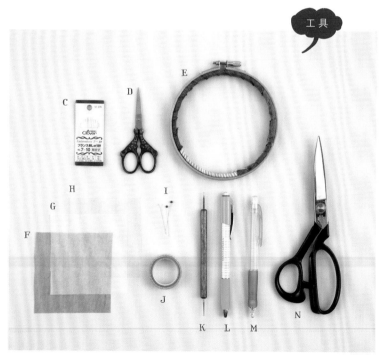

C 刺绣针：用于刺绣的针。特点是针鼻儿细长。根据要穿的线的根数，区分使用不同号数的针。

D 剪线剪刀：用于剪刺绣线。

E 刺绣绷：用于把绣布展平的圆形绷。

F 手工用复写纸：夹在绣布和图案之间，从上面描，就可以把图案印到绣布上。

G 描图纸：用自动铅笔把书上的图案描到描图纸上。

H 玻璃纸：在绣布上印图案时，放在图案的上面，防止直接在图案上描弄破图纸。

I 珠针：在绣布上印图案时用于固定，防止移位。

J 固定用胶带：在描图纸上描图案时用于固定，防止移位。

K 描图笔：用于印图案。也可以用无墨圆珠笔代替。

L 水消笔：用于加深消失的图案线，或增加记号时使用。

M 自动铅笔：用于在描图纸上描图案。

N 裁布剪刀：用于裁剪绣布。

Tools

8 种 基 础 针 法

● 直线绣 ●

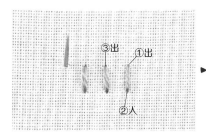

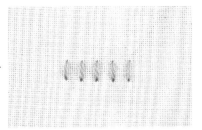

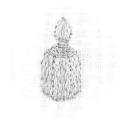

1 从反面入针，①出，沿着直线入针。再从旁边出针，与第一针迹保持平行，入针。

2 重复上一步骤。

连续刺绣，也可用于填充绣面。

● 平针绣 ●

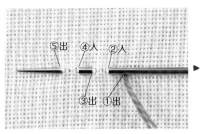

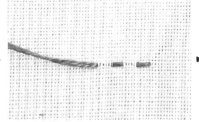

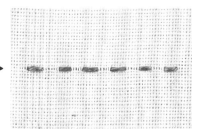

1 从反面入针，①出，保持等间隔入针、出针。

2 拉紧线。

3 重复以上步骤。

● 轮廓绣 ●

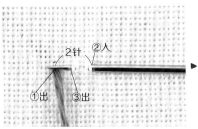

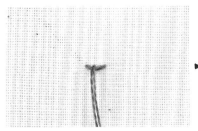

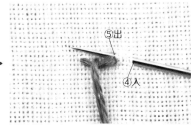

1 从反面入针，①出，在往前2针的位置入针，然后从往后退1针的位置出针。

2 拉紧线。

3 从往前2针的位置入针，然后从往后退1针的位置出针。

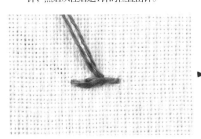

4 拉紧线。

5 重复以上步骤。

连续刺绣，也可用于填充绣面。

● 回针绣 ●

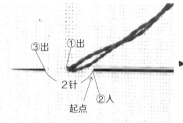

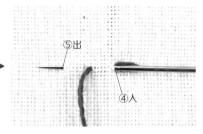

1 从图案起点往前1针的位置出针，然后从后退1针的位置入针，再从往前2针的地方出针。

2 拉紧线。

3 再从往回退1针的位置入针，接着从往前2针的地方出针。

4 拉紧线。

5 重复以上步骤。

● 锁链绣 ●

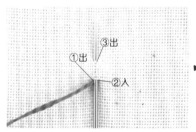
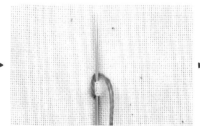
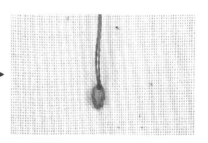

1 从反面入针，①出，在同一位置入针，再从空出一定间隔的位置出针。

2 将线挂到针上。

3 拉紧线。

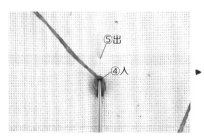
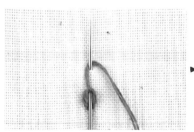
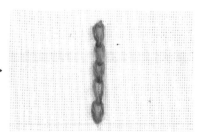

4 在出针位置再次入针，再从空出一定间隔的位置出针。

5 将线挂到针上。

6 拉紧线。重复以上步骤。

● 法式结粒绣（绕线 2 次）●

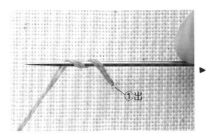 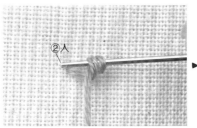

1 从反面入针，①出，将线在针上绕2次（要求绕3次时就绕3次）。

2 一边拉住绕好的线，一边在①的旁边入针。

3 绣好后的样子。

● 缎 面 绣 ●

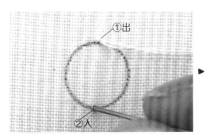 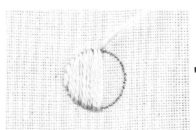 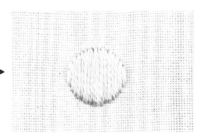

1 从图案正中上方出针，然后在正下方入针。

2 保持绣线平行并排的状态，出、入针。绣完左半部分后回到正中上方。

3 继续填充右半部分。

● 雏 菊 绣 ●

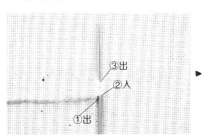 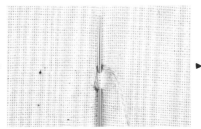 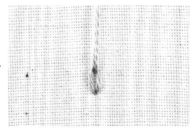

1 从反面入针，①出，在同一位置入针，接着在空出一定间隔的位置出针。

2 将线挂到针上。

3 拉紧线。

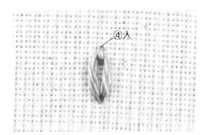

4 在线圈的旁边入针。

刺 绣 的 方 法

● 图案的描法 ●

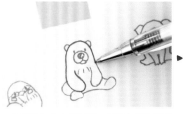
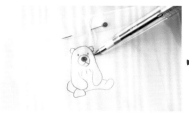
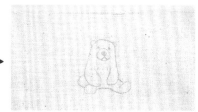

1 在图案上放上描图纸，用固定用胶带固定好，然后用自动铅笔描出图案。

2 在绣布上放上手工用复写纸，再在上面放上步骤1的描图纸和玻璃纸，用�针固定。用无墨圆珠笔（或描图笔）从上面描图案。

3 图案描好的样子。

● 分绣线的方法 ●

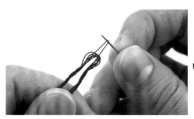

1 25号刺绣线是6根线捻在一起的，所以必须根据书上标记的所需绣线的根数来调整。将绣线对折后，用针一根一根抽出来。

2 需要2根时，就抽出2根，再合到一起使用。

● 穿针的方法 ●

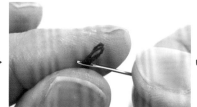
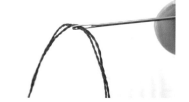

1 将刺绣线的线头对折，套在针鼻儿处，用手指压平线头折痕。

2 将针抽出来，再把压平的线头保持折叠的状态从针鼻儿里穿过去。

3 拉出其中一端。

● 开始刺绣和结束刺绣 ●

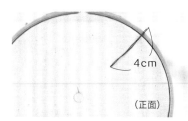
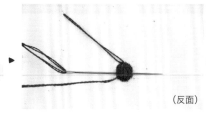
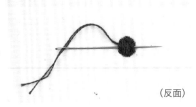

1 刺绣线不打结，从图案之外的地方入针。留出4cm线头后，拉紧线，开始刺绣。

2 图案绣完后翻到反面，将针在绣好的地方来回穿几次，再用剪刀剪断。

3 开始刺绣时留出的线头也拉到反面，和步骤2一样操作。

あ

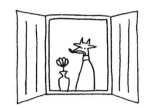

Design
图案

※图案与作品可能有细微差异，
请根据个人喜好制作

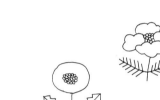

one point embroidery
5 5
0

花样

彩图 ▶ p.06

• （　）里的数字表示绣线的根数
• （　）后的数字是DMC25号刺绣线的色号
• 没有指定的法式结粒绣为绕线2次

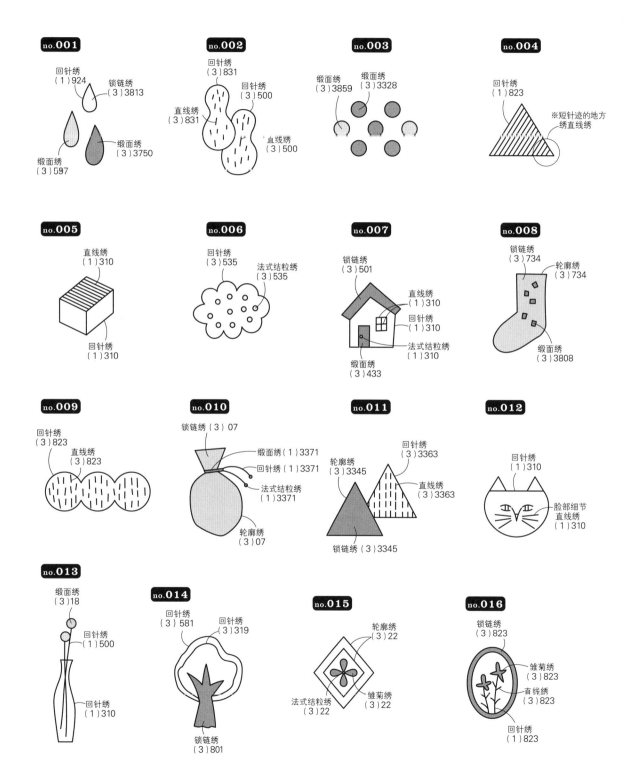

no.001
回针绣（1）924
锁链绣（3）3813
缎面绣（3）3750
缎面绣（3）597

no.002
回针绣（3）831
回针绣（3）500
直线绣（3）831
直线绣（3）500

no.003
缎面绣（3）3859
缎面绣（3）3328

no.004
回针绣（1）823
※短针迹的地方绣直线绣

no.005
直线绣（1）310
回针绣（1）310

no.006
回针绣（3）535
法式结粒绣（3）535

no.007
锁链绣（3）501
直线绣（1）310
回针绣（1）310
法式结粒绣（1）310
缎面绣（3）433

no.008
锁链绣（3）734
轮廓绣（3）734
缎面绣（3）3808

no.009
回针绣（3）823
直线绣（3）823

no.010
锁链绣（3）07
缎面绣（1）3371
回针绣（1）3371
法式结粒绣（1）3371
轮廓绣（3）07

no.011
轮廓绣（3）3345
回针绣（3）3363
直线绣（3）3363
锁链绣（3）3345

no.012
回针绣（1）310
脸部细节直线绣（1）310

no.013
缎面绣（3）18
回针绣（1）500
回针绣（1）310

no.014
回针绣（3）581
回针绣（3）319
锁链绣（3）801

no.015
轮廓绣（3）22
雏菊绣（3）22
法式结粒绣（3）22

no.016
锁链绣（3）823
雏菊绣（3）823
直线绣（3）823
回针绣（1）823

花朵类 ❶

彩图 ▶ p.07

• () 里的数字表示绣线的根数
• () 后的数字是DMC25号刺绣线的色号
• 没有指定的法式结粒绣为绕线2次

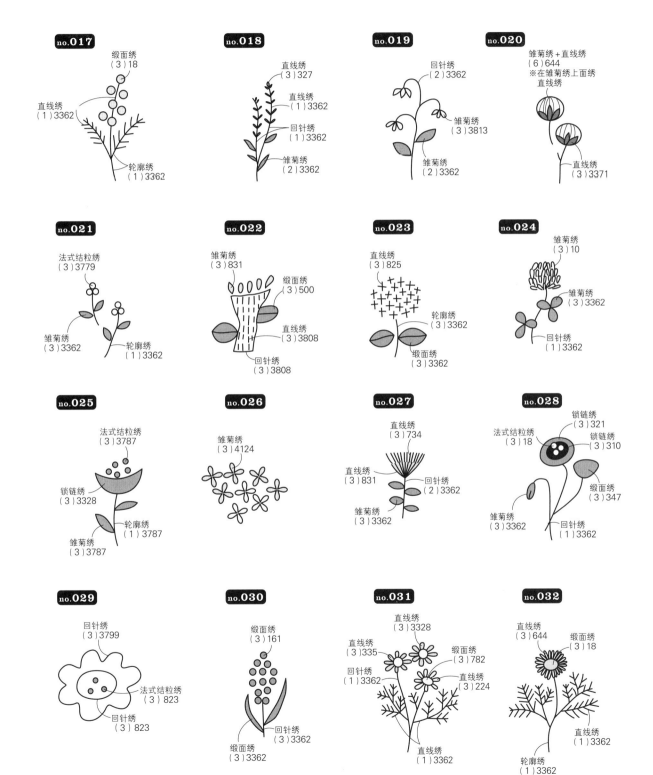

no.017
缎面绣
(3) 18
直线绣
(1) 3362
轮廓绣
(1) 3362

no.018
直线绣
(3) 327
直线绣
(1) 3362
回针绣
(1) 3362
雏菊绣
(2) 3362

no.019
回针绣
(2) 3362
雏菊绣
(3) 3813
雏菊绣
(2) 3362

no.020
雏菊绣 + 直线绣
(6) 644
※在雏菊绣上面绣
直线绣
直线绣
(3) 3371

no.021
法式结粒绣
(3) 3779
雏菊绣
(3) 3362
轮廓绣
(1) 3362

no.022
雏菊绣
(3) 831
缎面绣
(3) 500
直线绣
(3) 3808
回针绣
(3) 3808

no.023
直线绣
(3) 825
轮廓绣
(3) 3362
缎面绣
(3) 3362

no.024
雏菊绣
(3) 10
雏菊绣
(3) 3362
回针绣
(1) 3362

no.025
法式结粒绣
(3) 3787
锁链绣
(3) 3328
轮廓绣
(1) 3787
雏菊绣
(3) 3787

no.026
雏菊绣
(3) 4124

no.027
直线绣
(3) 734
直线绣
(3) 831
回针绣
(2) 3362
雏菊绣
(3) 3362

no.028
锁链绣
(3) 321
法式结粒绣
(3) 18
锁链绣
(3) 310
缎面绣
(3) 347
雏菊绣
(3) 3362
回针绣
(1) 3362

no.029
回针绣
(3) 3799
法式结粒绣
(3) 823
回针绣
(3) 823

no.030
缎面绣
(3) 161
回针绣
(3) 3362
缎面绣
(3) 3362

no.031
直线绣
(3) 3328
直线绣
(3) 335
缎面绣
(3) 782
回针绣
(1) 3362
直线绣
(3) 224
直线绣
(1) 3362

no.032
直线绣
(3) 644
缎面绣
(3) 18
直线绣
(1) 3362
轮廓绣
(1) 3362

花朵类 ❷

彩图 ▶ p.08

• （ ）里的数字表示绣线的根数
• （ ）后的数字是DMC25号刺绣线的色号
• 没有指定的法式结粒绣为绕线2次

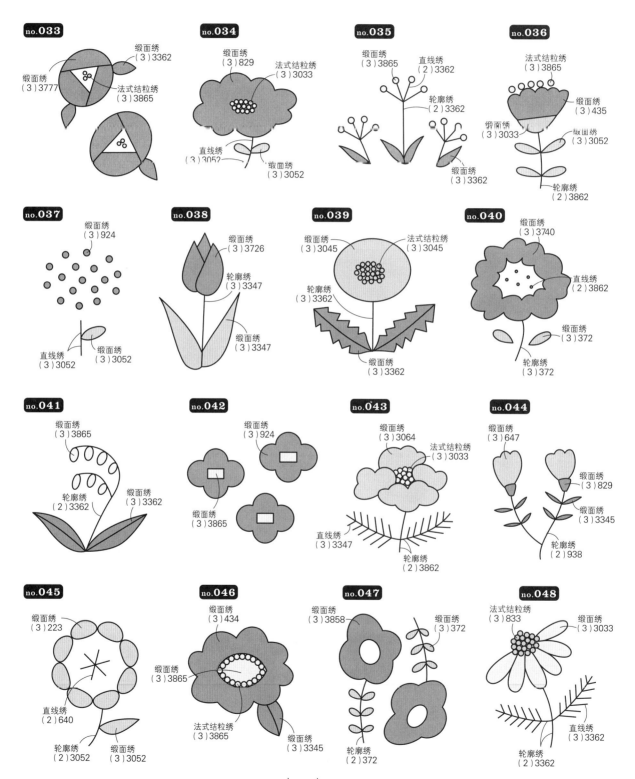

no.033
缎面绣（3）3362
缎面绣（3）3777
法式结粒绣（3）3865

no.034
缎面绣（3）829
法式结粒绣（3）3033
直线绣（3）3052
缎面绣（3）3052

no.035
缎面绣（3）3865
直线绣（2）3362
轮廓绣（2）3362
缎面绣（3）3362

no.036
法式结粒绣（3）3865
缎面绣（3）435
缎面绣（3）3033
缎面绣（3）3052
轮廓绣（2）3862

no.037
缎面绣（3）924
直线绣（3）3052
缎面绣（3）3052

no.038
缎面绣（3）3726
轮廓绣（3）3347
缎面绣（3）3347

no.039
缎面绣（3）3045
法式结粒绣（3）3045
轮廓绣（3）3362
缎面绣（3）3362

no.040
缎面绣（3）3740
直线绣（2）3862
缎面绣（3）372
轮廓绣（3）372

no.041
缎面绣（3）3865
轮廓绣（2）3362
缎面绣（3）3362

no.042
缎面绣（3）924
缎面绣（3）3865

no.043
缎面绣（3）3064
法式结粒绣（3）3033
直线绣（3）3347
轮廓绣（2）3862

no.044
缎面绣（3）647
缎面绣（3）829
缎面绣（3）3345
轮廓绣（2）938

no.045
缎面绣（3）223
直线绣（2）640
轮廓绣（2）3052
缎面绣（3）3052

no.046
缎面绣（3）434
缎面绣（3）3865
法式结粒绣（3）3865
缎面绣（3）3345

no.047
缎面绣（3）3858
缎面绣（3）372
轮廓绣（2）372

no.048
法式结粒绣（3）833
缎面绣（3）3033
直线绣（3）3362
轮廓绣（2）3362

花朵类 ❸

彩图 ▶ p.09

• ()里的数字表示绣线的根数
• ()后的数字是DMC25号刺绣线的色号
• 没有指定的法式结粒绣为绕线2次

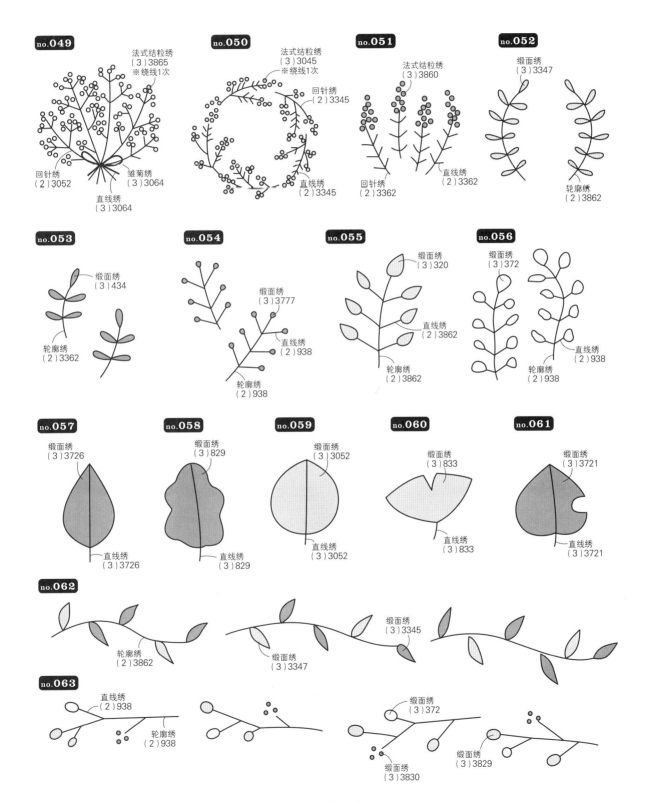

no.049
法式结粒绣
(3) 3865
※绕线1次
回针绣
(2) 3052
雏菊绣
(3) 3064
直线绣
(3) 3064

no.050
法式结粒绣
(3) 3045
※绕线1次
回针绣
(2) 3345
直线绣
(2) 3345

no.051
法式结粒绣
(3) 3860
回针绣
(2) 3362
直线绣
(2) 3362

no.052
缎面绣
(3) 3347
轮廓绣
(2) 3862

no.053
缎面绣
(3) 434
轮廓绣
(2) 3362

no.054
缎面绣
(3) 3777
直线绣
(2) 938
轮廓绣
(2) 938

no.055
缎面绣
(3) 320
直线绣
(2) 3862
轮廓绣
(2) 3862

no.056
缎面绣
(3) 372
直线绣
(2) 938
轮廓绣
(2) 938

no.057
缎面绣
(3) 3726
直线绣
(3) 3726

no.058
缎面绣
(3) 829
直线绣
(3) 829

no.059
缎面绣
(3) 3052
直线绣
(3) 3052

no.060
缎面绣
(3) 833
直线绣
(3) 833

no.061
缎面绣
(3) 3721
直线绣
(3) 3721

no.062
轮廓绣
(2) 3862
缎面绣
(3) 3345
缎面绣
(3) 3347

no.063
直线绣
(2) 938
轮廓绣
(2) 938
缎面绣
(3) 372
缎面绣
(3) 3830
缎面绣
(3) 3829

花朵类 ❹

彩图 ▶ p.10

- ()里的数字表示绣线的根数
- ()后的数字是OLYMPUS25号刺绣线的色号
- 没有指定的法式结粒绣为绕线2次

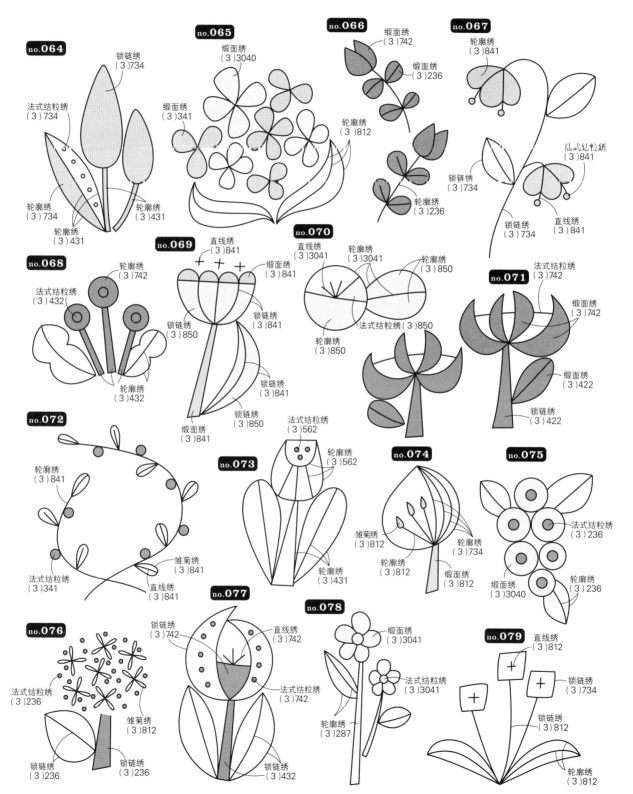

no.064
锁链绣（3）734
法式结粒绣（3）734
轮廓绣（3）734
轮廓绣（3）431
轮廓绣（3）431

no.065
缎面绣（3）3040
缎面绣（3）341

no.066
缎面绣（3）742
缎面绣（3）236
轮廓绣（3）812
轮廓绣（3）236

no.067
轮廓绣（3）841
法式结粒绣（3）841
锁链绣（3）734
锁链绣（3）734
直线绣（3）841

no.068
轮廓绣（3）742
法式结粒绣（3）432
轮廓绣（3）432

no.069
直线绣（3）841
缎面绣（3）841
锁链绣（3）850
锁链绣（3）841
锁链绣（3）850
缎面绣（3）841

no.070
直线绣（3）3041
轮廓绣（3）3041
轮廓绣（3）850
法式结粒绣（3）850
轮廓绣（3）850

no.071
法式结粒绣（3）742
缎面绣（3）742
缎面绣（3）422
锁链绣（3）422

no.072
轮廓绣（3）841
雏菊绣（3）841
法式结粒绣（3）341
直线绣（3）841

no.073
法式结粒绣（3）562
轮廓绣（3）562
轮廓绣（3）431

no.074
雏菊绣（3）812
轮廓绣（3）734
轮廓绣（3）812
缎面绣（3）812

no.075
法式结粒绣（3）236
缎面绣（3）3040
轮廓绣（3）236

no.076
法式结粒绣（3）236
雏菊绣（3）812
锁链绣（3）236
锁链绣（3）236

no.077
锁链绣（3）742
直线绣（3）742
法式结粒绣（3）742
锁链绣（3）432

no.078
缎面绣（3）3041
法式结粒绣（3）3041
轮廓绣（3）287

no.079
直线绣（3）812
锁链绣（3）734
锁链绣（3）812
轮廓绣（3）812

花朵类 ⑤

彩图 ▶ p.11

- （ ）里的数字表示绣线的根数
- （ ）后的数字是OLYMPUS25号刺绣线的色号
- 没有指定的法式结粒绣为绕线2次

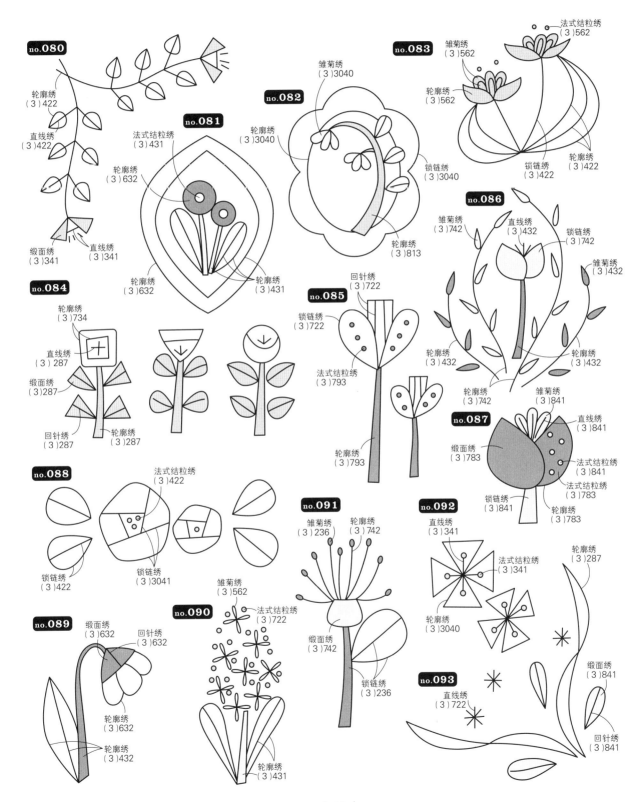

no.080
轮廓绣
(3)422
直线绣
(3)422
缎面绣
(3)341
直线绣
(3)341

no.081
法式结粒绣
(3)431
轮廓绣
(3)632
轮廓绣
(3)632
轮廓绣
(3)431

no.082
轮廓绣
(3)3040
锁链绣
(3)3040
轮廓绣
(3)813

no.083
法式结粒绣
(3)562
雏菊绣
(3)562
轮廓绣
(3)562
锁链绣
(3)422
轮廓绣
(3)422

no.084
轮廓绣
(3)734
直线绣
(3)287
缎面绣
(3)287
回针绣
(3)287
轮廓绣
(3)287

no.085
回针绣
(3)722
锁链绣
(3)722
法式结粒绣
(3)793
轮廓绣
(3)793

no.086
雏菊绣
(3)742
直线绣
(3)432
锁链绣
(3)742
雏菊绣
(3)432
轮廓绣
(3)432
轮廓绣
(3)432
轮廓绣
(3)742
雏菊绣
(3)841

no.087
直线绣
(3)841
缎面绣
(3)783
法式结粒绣
(3)841
法式结粒绣
(3)783
锁链绣
(3)841
轮廓绣
(3)783

no.088
法式结粒绣
(3)422
锁链绣
(3)422
锁链绣
(3)3041

no.089
缎面绣
(3)632
回针绣
(3)632
轮廓绣
(3)632
轮廓绣
(3)432

no.090
雏菊绣
(3)562
法式结粒绣
(3)722
轮廓绣
(3)431

no.091
雏菊绣
(3)236
轮廓绣
(3)742
缎面绣
(3)742
锁链绣
(3)236

no.092
直线绣
(3)341
法式结粒绣
(3)341
轮廓绣
(3)3040

no.093
轮廓绣
(3)287
缎面绣
(3)841
直线绣
(3)722
回针绣
(3)841

食物和餐具等 ❶

彩图 ▶ p.12

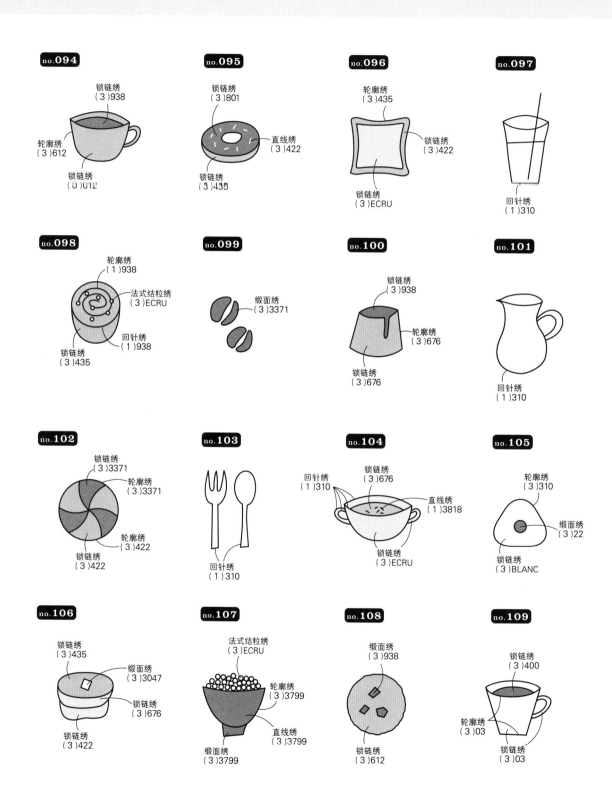

no.094
锁链绣
(3)938
轮廓绣
(3)612
锁链绣
(3)612

no.095
锁链绣
(3)801
直线绣
(3)422
锁链绣
(3)435

no.096
轮廓绣
(3)435
锁链绣
(3)422
锁链绣
(3)ECRU

no.097
回针绣
(1)310

no.098
轮廓绣
(1)938
法式结粒绣
(3)ECRU
回针绣
(1)938
锁链绣
(3)435

no.099
缎面绣
(3)3371

no.100
锁链绣
(3)938
轮廓绣
(3)676
锁链绣
(3)676

no.101
回针绣
(1)310

no.102
锁链绣
(3)3371
轮廓绣
(3)3371
轮廓绣
(3)422
锁链绣
(3)422

no.103
回针绣
(1)310

no.104
回针绣
(1)310
锁链绣
(3)676
直线绣
(1)3818
锁链绣
(3)ECRU

no.105
轮廓绣
(3)310
缎面绣
(3)22
锁链绣
(3)BLANC

no.106
锁链绣
(3)435
缎面绣
(3)3047
锁链绣
(3)676
锁链绣
(3)422

no.107
法式结粒绣
(3)ECRU
轮廓绣
(3)3799
直线绣
(3)3799
缎面绣
(3)3799

no.108
缎面绣
(3)938
锁链绣
(3)612

no.109
锁链绣
(3)400
轮廓绣
(3)03
锁链绣
(3)03

食物和餐具等 ❷

彩图 ▶ p.13

• ()里的数字表示绣线的根数
• ()后的数字是DMC25号刺绣线的色号
• 没有指定的法式结粒绣为绕线2次

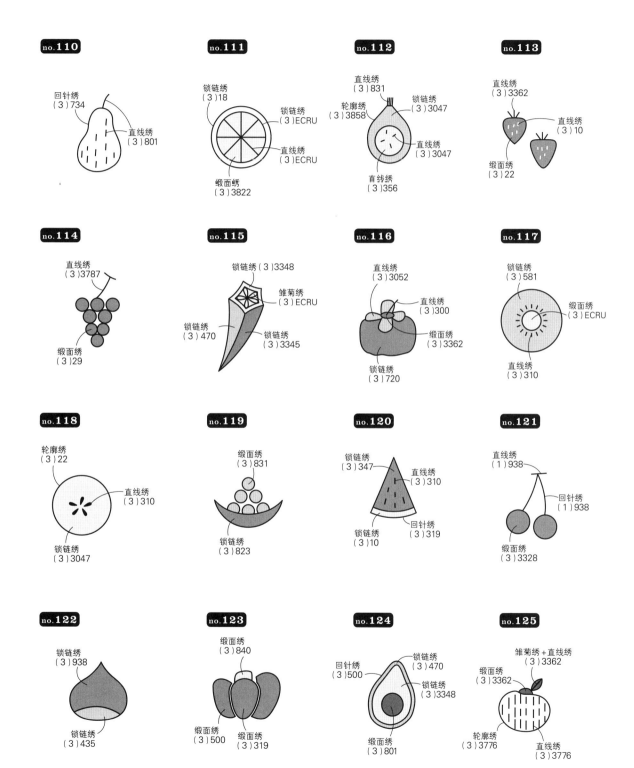

no.110
回针绣
(3)734
直线绣
(3)801

no.111
锁链绣
(3)18
锁链绣
(3)ECRU
直线绣
(3)ECRU
缎面绣
(3)3822

no.112
直线绣
(3)831
锁链绣
(3)3047
轮廓绣
(3)3858
直线绣
(3)3047
直线绣
(3)356

no.113
直线绣
(3)3362
直线绣
(3)10
缎面绣
(3)22

no.114
直线绣
(3)3787
缎面绣
(3)29

no.115
锁链绣(3)3348
雏菊绣
(3)ECRU
锁链绣
(3)470
锁链绣
(3)3345

no.116
直线绣
(3)3052
直线绣
(3)300
缎面绣
(3)3362
锁链绣
(3)720

no.117
锁链绣
(3)581
缎面绣
(3)ECRU
直线绣
(3)310

no.118
轮廓绣
(3)22
直线绣
(3)310
锁链绣
(3)3047

no.119
缎面绣
(3)831
锁链绣
(3)823

no.120
锁链绣
(3)347
直线绣
(3)310
锁链绣
(3)10
回针绣
(3)319

no.121
直线绣
(1)938
回针绣
(1)938
缎面绣
(3)3328

no.122
锁链绣
(3)938
锁链绣
(3)435

no.123
缎面绣
(3)840
缎面绣
(3)500
缎面绣
(3)319

no.124
回针绣
(3)500
锁链绣
(3)470
锁链绣
(3)3348
缎面绣
(3)801

no.125
雏菊绣＋直线绣
(3)3362
缎面绣
(3)3362
轮廓绣
(3)3776
直线绣
(3)3776

食物和餐具等 ③

彩图 ▶ p.14

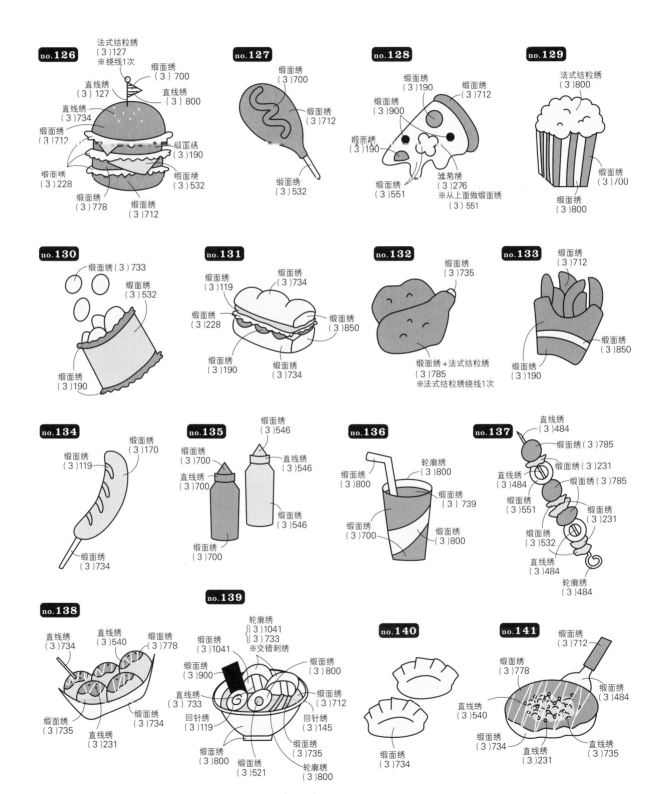

- ()里的数字表示绣线的根数
- ()后的数字是OLYMPUS25号刺绣线的色号
- 没有指定的法式结粒绣为绕线2次

no.126
法式结粒绣（3）127 ※绕线1次
直线绣（3）127
直线绣（3）734
直线绣（3）800
缎面绣（3）700
缎面绣（3）712
缎面绣（3）228
缎面绣（3）190
缎面绣（3）532
缎面绣（3）778
缎面绣（3）712

no.127
缎面绣（3）700
缎面绣（3）712
缎面绣（3）532

no.128
缎面绣（3）190
缎面绣（3）712
缎面绣（3）900
缎面绣（3）190
雏菊绣（3）276
缎面绣（3）551
※从上面做缎面绣（3）551

no.129
法式结粒绣（3）800
缎面绣（3）700
缎面绣（3）800

no.130
缎面绣（3）733
缎面绣（3）532
缎面绣（3）190

no.131
缎面绣（3）119
缎面绣（3）734
缎面绣（3）228
缎面绣（3）850
缎面绣（3）190
缎面绣（3）734

no.132
缎面绣（3）735
缎面绣+法式结粒绣（3）785
※法式结粒绣绕线1次

no.133
缎面绣（3）712
缎面绣（3）850
缎面绣（3）190

no.134
缎面绣（3）170
缎面绣（3）119
缎面绣（3）734

no.135
缎面绣（3）546
直线绣（3）546
缎面绣（3）700
直线绣（3）700
缎面绣（3）546
缎面绣（3）700

no.136
轮廓绣（3）800
缎面绣（3）800
缎面绣（3）739
缎面绣（3）700
缎面绣（3）800

no.137
直线绣（3）484
缎面绣（3）785
直线绣（3）484
缎面绣（3）231
缎面绣（3）785
缎面绣（3）551
缎面绣（3）231
缎面绣（3）532
直线绣（3）484
轮廓绣（3）484

no.138
直线绣（3）734
直线绣（3）540
缎面绣（3）778
缎面绣（3）735
缎面绣（3）734
直线绣（3）231

no.139
轮廓绣（3）1041（3）733 ※交错刺绣
缎面绣（3）1041
缎面绣（3）900
缎面绣（3）800
直线绣（3）733
缎面绣（3）712
回针绣（3）119
回针绣（3）145
缎面绣（3）800
缎面绣（3）521
缎面绣（3）800
轮廓绣（3）800

no.140
缎面绣（3）734

no.141
缎面绣（3）712
缎面绣（3）778
缎面绣（3）484
直线绣（3）540
缎面绣（3）734
直线绣（3）231
直线绣（3）735

食物和餐具等 ❹

彩图 ▶ p.15

• (　)里的数字表示绣线的根数
• (　)后的数字是OLYMPUS25号刺绣线的色号
• 没有指定的法式结粒绣为绕线2次

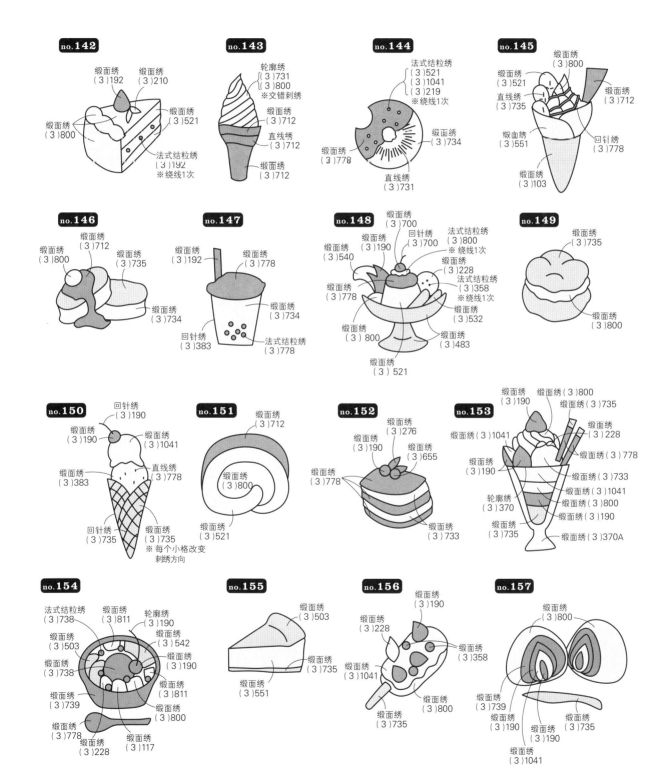

no.142
缎面绣（3）192　缎面绣（3）210
缎面绣（3）800
缎面绣（3）521
法式结粒绣（3）192　※绕线1次

no.143
轮廓绣（3）731（3）800　※交错刺绣
缎面绣（3）712
直线绣（3）712
缎面绣（3）712

no.144
法式结粒绣（3）521（3）1041（3）219　※绕线1次
缎面绣（3）734
缎面绣（3）778
直线绣（3）731

no.145
缎面绣（3）800
缎面绣（3）521
缎面绣（3）712
直线绣（3）735
缎面绣（3）551
回针绣（3）778
缎面绣（3）103

no.146
缎面绣（3）712
缎面绣（3）800
缎面绣（3）735
缎面绣（3）734

no.147
缎面绣（3）192
缎面绣（3）778
缎面绣（3）734
回针绣（3）383
法式结粒绣（3）778

no.148
缎面绣（3）700
回针绣（3）700
法式结粒绣（3）800　※绕线1次
缎面绣（3）540
缎面绣（3）190
缎面绣（3）228
缎面绣（3）778
法式结粒绣（3）358　※绕线1次
缎面绣（3）800
缎面绣（3）532
缎面绣（3）483
缎面绣（3）521

no.149
缎面绣（3）735
缎面绣（3）800

no.150
回针绣（3）190
缎面绣（3）190
缎面绣（3）1041
直线绣（3）778
缎面绣（3）383
回针绣（3）735
缎面绣（3）735
※ 每个小格改变刺绣方向

no.151
缎面绣（3）712
缎面绣（3）800
缎面绣（3）521

no.152
缎面绣（3）276
缎面绣（3）190
缎面绣（3）655
缎面绣（3）778
缎面绣（3）733

no.153
缎面绣（3）190　缎面绣（3）800
缎面绣（3）735
缎面绣（3）1041
缎面绣（3）228
缎面绣（3）190
缎面绣（3）778
缎面绣（3）733
轮廓绣（3）370
缎面绣（3）1041
缎面绣（3）800
缎面绣（3）190
缎面绣（3）735
缎面绣（3）370A

no.154
法式结粒绣（3）738　缎面绣（3）811
轮廓绣（3）190
缎面绣（3）503
缎面绣（3）542
缎面绣（3）738
缎面绣（3）190
缎面绣（3）739
缎面绣（3）811
缎面绣（3）778
缎面绣（3）800
缎面绣（3）228
缎面绣（3）117

no.155
缎面绣（3）503
缎面绣（3）735
缎面绣（3）551

no.156
缎面绣（3）190
缎面绣（3）228
缎面绣（3）358
缎面绣（3）1041
缎面绣（3）800
缎面绣（3）735

no.157
缎面绣（3）800
缎面绣（3）358
缎面绣（3）739
缎面绣（3）190
缎面绣（3）735
缎面绣（3）1041

十二生肖

彩图 ▶ p.16

・(　)里的数字表示绣线的根数
・(　)后的数字是DMC25号刺绣线的色号
・没有指定的法式结粒绣为绕线2次

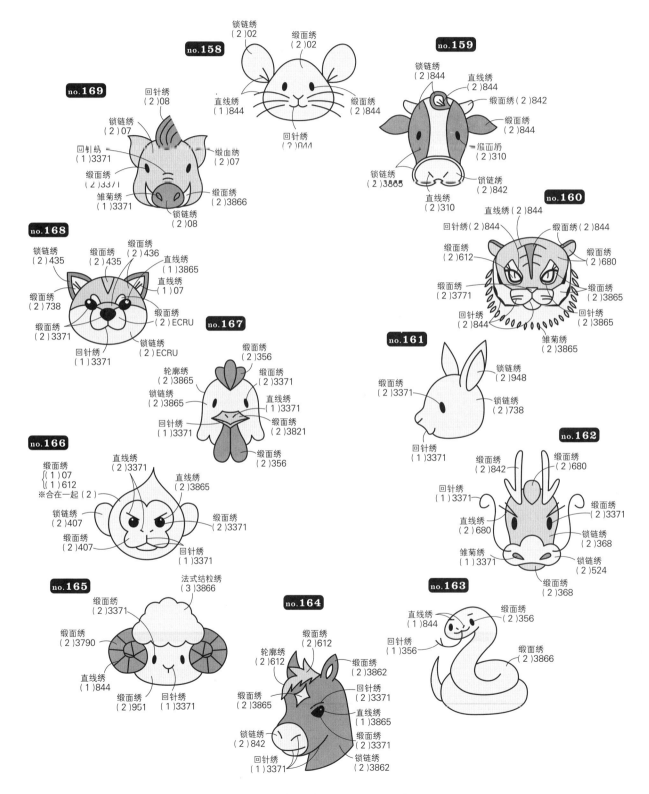

no.158
锁链绣（2）02
缎面绣（2）02
直线绣（1）844
缎面绣（2）844
回针绣（2）844

no.159
锁链绣（2）844
直线绣（2）844
缎面绣（2）842
缎面绣（2）844
缎面绣（2）310
锁链绣（2）3865
锁链绣（2）842
直线绣（2）310

no.169
回针绣（2）08
锁链绣（2）07
回针绣（1）3371
缎面绣（2）07
缎面绣（2）3371
雏菊绣（1）3371
缎面绣（2）3866
锁链绣（2）08

no.160
直线绣（2）844
回针绣（2）844
缎面绣（2）844
缎面绣（2）612
缎面绣（2）680
缎面绣（2）3771
缎面绣（2）3865
回针绣（2）844
回针绣（2）3865
雏菊绣（2）3865

no.168
锁链绣（2）435
缎面绣（2）435
缎面绣（2）436
直线绣（1）3865
直线绣（1）07
缎面绣（2）738
缎面绣（2）ECRU
缎面绣（2）3371
回针绣（1）3371
锁链绣（2）ECRU

no.161
缎面绣（2）3371
锁链绣（2）948
锁链绣（2）738
回针绣（1）3371

no.167
缎面绣（2）356
缎面绣（2）3371
轮廓绣（2）3865
缎面绣（2）3371
锁链绣（2）3865
直线绣（1）3371
回针绣（1）3371
缎面绣（2）3821
缎面绣（2）356

no.162
缎面绣（2）842
缎面绣（2）680
回针绣（1）3371
缎面绣（2）3371
直线绣（2）680
锁链绣（2）368
雏菊绣（1）3371
锁链绣（2）524
缎面绣（2）368

no.166
缎面绣（1）07
（1）612
※合在一起（2）
直线绣（2）3371
直线绣（2）3865
锁链绣（2）407
缎面绣（2）3371
缎面绣（2）407
回针绣（1）3371

no.165
法式结粒绣（3）3866
缎面绣（2）3371
缎面绣（2）3790
直线绣（1）844
缎面绣（2）951
回针绣（1）3371

no.164
缎面绣（2）612
轮廓绣（2）612
缎面绣（2）3862
缎面绣（2）3371
缎面绣（2）3865
直线绣（1）3865
锁链绣（2）842
缎面绣（2）3371
回针绣（1）3371
锁链绣（2）3862

no.163
直线绣（1）844
缎面绣（2）356
回针绣（1）356
缎面绣（2）3866

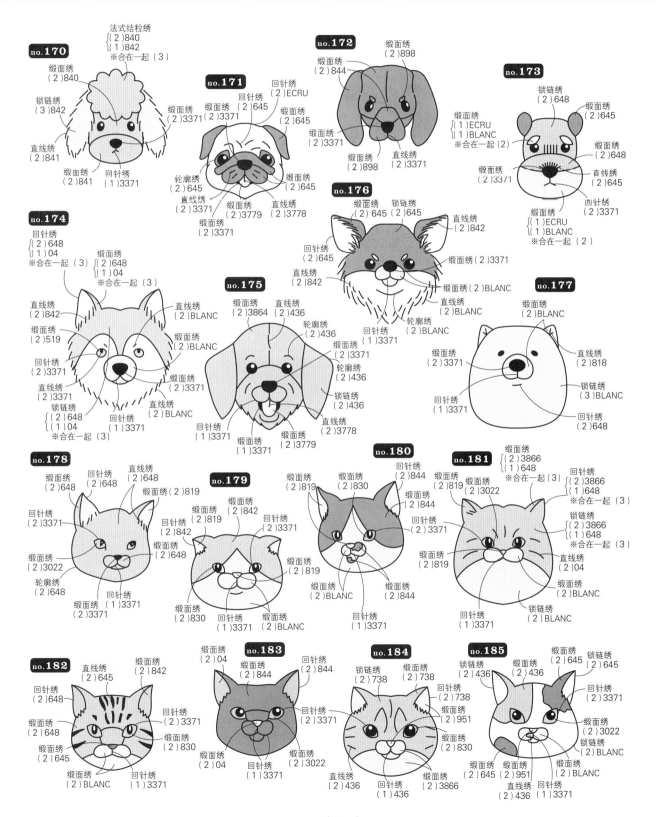

chicchi

狗和猫

彩图 ▶ p.17

彩图 ▶ p.17

- () 里的数字表示绣线的根数
- () 后的数字是DMC25号刺绣线的色号
- 没有指定的法式结粒绣为绕线2次
- 没有指定的眼睛为缎面绣（2）3371
- 没有指定的眼睛光泽为直线绣（1）BLANC

| 61 |

其他动物 ①

彩图 ▶ p.18

• ()里的数字表示绣线的根数
• ()后的数字是DMC25号刺绣线的色号
• 没有指定的法式结粒绣为绕线2次

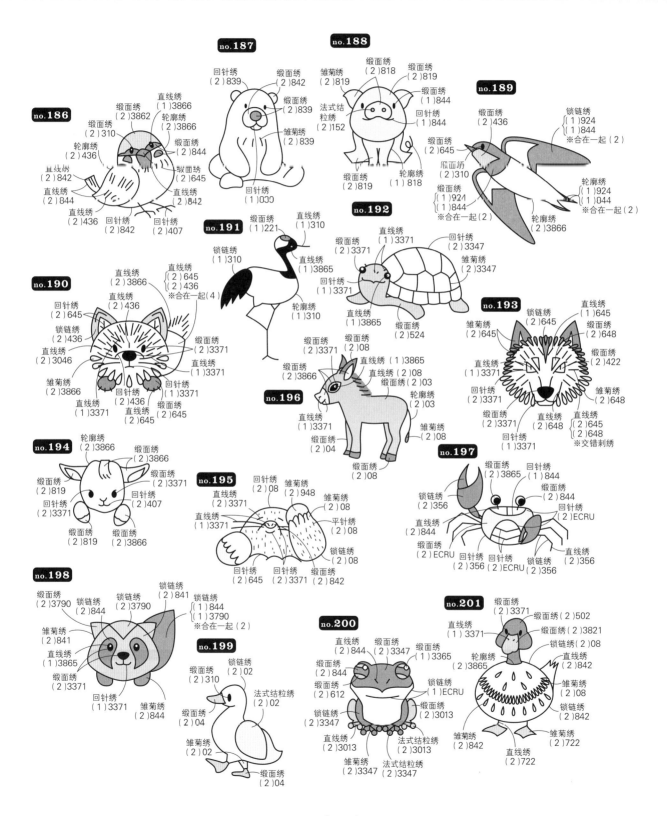

其他动物 ❷

彩图 ▶ p.19

- （ ）里的数字表示绣线的根数
- （ ）后的数字是DMC25号刺绣线的色号
- 没有指定的法式结粒绣为绕线2次
- 没有指定的眼睛为缎面绣（2）3371
- 没有指定的眼睛光泽为直线绣（1）BLANC

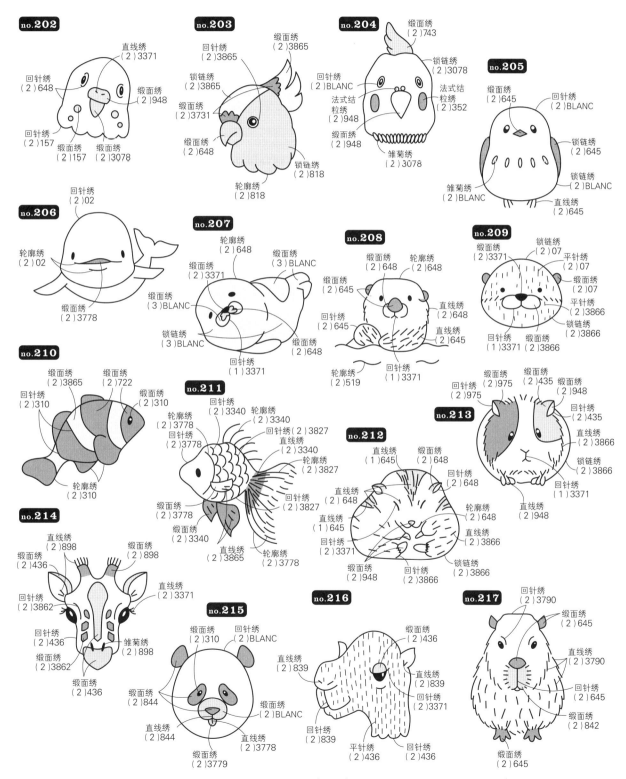

no.202
直线绣（2）3371
回针绣（2）648
缎面绣（2）948
回针绣（2）157
缎面绣（2）157
缎面绣（2）3078

no.203
回针绣（2）3865
缎面绣（2）3865
锁链绣（2）3865
缎面绣（2）3731
缎面绣（2）648
轮廓绣（2）818
锁链绣（2）818

no.204
缎面绣（2）743
锁链绣（2）3078
回针绣（2）BLANC
法式结粒绣（2）948
缎面绣（2）948
法式结粒绣（2）352
雏菊绣（2）3078

no.205
缎面绣（2）645
回针绣（2）BLANC
锁链绣（2）645
锁链绣（2）BLANC
雏菊绣（2）BLANC
直线绣（2）645

no.206
回针绣（2）02
轮廓绣（2）02
缎面绣（2）3778

no.207
轮廓绣（2）648
缎面绣（3）BLANC
缎面绣（2）3371
缎面绣（3）BLANC
锁链绣（3）BLANC
回针绣（1）3371
缎面绣（2）648

no.208
缎面绣（2）648
轮廓绣（2）648
缎面绣（2）645
回针绣（2）645
直线绣（2）645
直线绣（2）645
轮廓绣（2）519
回针绣（1）3371

no.209
缎面绣（2）3371
锁链绣（2）07
平针绣（2）07
缎面绣（2）07
平针绣（2）3866
锁链绣（2）3866
回针绣（1）3371
缎面绣（2）3866

no.210
缎面绣（2）3865
缎面绣（2）722
缎面绣（2）310
回针绣（2）310
轮廓绣（2）310

no.211
轮廓绣（2）3340
轮廓绣（2）3340
缎面绣（2）3778
回针绣（2）3778
回针绣（2）3827
直线绣（2）3340
轮廓绣（2）3827
回针绣（2）3827
缎面绣（2）3778
缎面绣（2）3340
直线绣（2）3865
轮廓绣（2）3778

no.212
直线绣（1）645
缎面绣（2）648
回针绣（2）648
直线绣（2）648
直线绣（1）645
轮廓绣（2）648
回针绣（2）3371
直线绣（2）3866
缎面绣（2）948
回针绣（2）3866
锁链绣（2）3866

no.213
缎面绣（2）975
缎面绣（2）975
缎面绣（2）435
缎面绣（2）948
回针绣（2）435
直线绣（2）3866
锁链绣（2）3866
回针绣（1）3371
直线绣（2）948

no.214
直线绣（2）898
缎面绣（2）436
缎面绣（2）898
回针绣（2）3862
直线绣（2）3371
回针绣（2）436
雏菊绣（2）898
缎面绣（2）3862
缎面绣（2）436

no.215
缎面绣（2）310
回针绣（2）BLANC
缎面绣（2）844
缎面绣（2）BLANC
直线绣（2）844
直线绣（2）3778
缎面绣（2）3779

no.216
缎面绣（2）436
直线绣（2）839
直线绣（2）839
回针绣（2）3371
回针绣（2）839
平针绣（2）436
回针绣（2）436

no.217
回针绣（2）3790
缎面绣（2）645
直线绣（2）3790
回针绣（2）645
缎面绣（2）842
缎面绣（2）645

其他动物 ③

彩图 ▶ p.20

• （　）里的数字表示绣线的根数
• （　）后的数字是DMC25号刺绣线的色号
• 没有指定的法式结粒绣为绕线2次
• 没有指定的眼睛、鼻子、嘴巴为直线绣（1）310

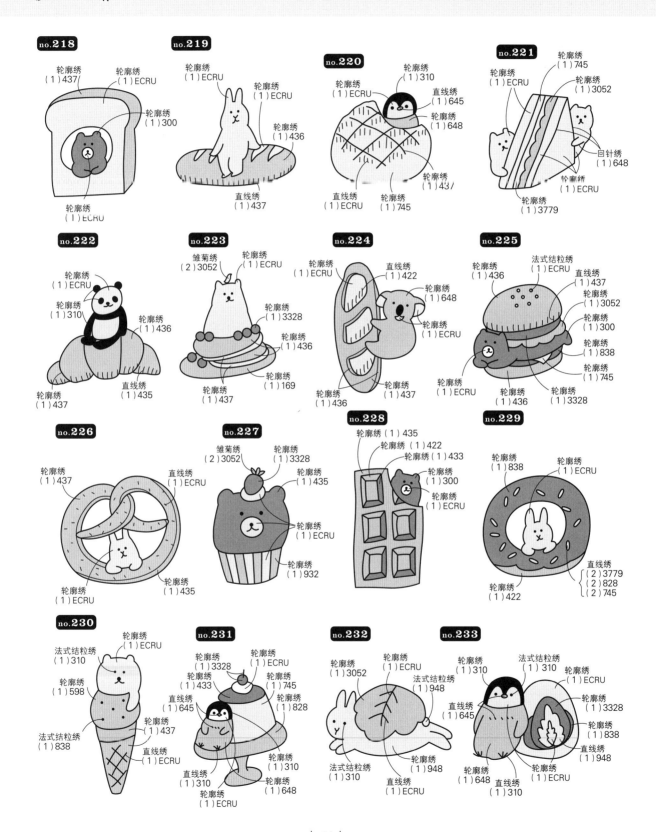

no.218
轮廓绣（1）437
轮廓绣（1）ECRU
轮廓绣（1）300
轮廓绣（1）ECRU

no.219
轮廓绣（1）ECRU
轮廓绣（1）ECRU
轮廓绣（1）436
直线绣（1）437

no.220
轮廓绣（1）ECRU
轮廓绣（1）310
直线绣（1）645
轮廓绣（1）648
直线绣（1）ECRU
轮廓绣（1）745
轮廓绣（1）437

no.221
轮廓绣（1）ECRU
轮廓绣（1）745
轮廓绣（1）3052
回针绣（1）648
轮廓绣（1）ECRU
轮廓绣（1）3779

no.222
轮廓绣（1）ECRU
轮廓绣（1）310
轮廓绣（1）436
轮廓绣（1）437
直线绣（1）437

no.223
雏菊绣（2）3052
轮廓绣（1）ECRU
轮廓绣（1）3328
轮廓绣（1）436
轮廓绣（1）169
轮廓绣（1）437

no.224
轮廓绣（1）ECRU
直线绣（1）422
轮廓绣（1）648
轮廓绣（1）ECRU
轮廓绣（1）437
轮廓绣（1）436

no.225
轮廓绣（1）436
法式结粒绣（1）ECRU
直线绣（1）437
轮廓绣（1）3052
轮廓绣（1）300
轮廓绣（1）838
轮廓绣（1）745
轮廓绣（1）436
轮廓绣（1）3328

no.226
轮廓绣（1）437
直线绣（1）ECRU
轮廓绣（1）ECRU
轮廓绣（1）435

no.227
雏菊绣（2）3052
轮廓绣（1）3328
轮廓绣（1）435
轮廓绣（1）ECRU
轮廓绣（1）932

no.228
轮廓绣（1）435
轮廓绣（1）422
轮廓绣（1）433
轮廓绣（1）300
轮廓绣（1）ECRU

no.229
轮廓绣（1）838
轮廓绣（1）ECRU
轮廓绣（1）422
直线绣（2）3779（2）828（2）745

no.230
法式结粒绣（1）310
轮廓绣（1）ECRU
轮廓绣（1）598
法式结粒绣（1）838
轮廓绣（1）437
直线绣（1）ECRU

no.231
轮廓绣（1）3328
轮廓绣（1）ECRU
轮廓绣（1）433
轮廓绣（1）745
直线绣（1）645
轮廓绣（1）828
轮廓绣（1）310
直线绣（1）310
轮廓绣（1）648
轮廓绣（1）ECRU

no.232
轮廓绣（1）3052
轮廓绣（1）ECRU
法式结粒绣（1）948
直线绣（1）645
轮廓绣（1）948
法式结粒绣（1）310
直线绣（1）ECRU

no.233
轮廓绣（1）310
法式结粒绣（1）310
轮廓绣（1）ECRU
轮廓绣（1）3328
轮廓绣（1）838
直线绣（1）948
轮廓绣（1）648
直线绣（1）310
轮廓绣（1）ECRU

其他动物 ❹

彩图 ▶ p.21

- （ ）里的数字表示绣线的根数
- （ ）后的数字是DMC25号刺绣线的色号
- 没有指定的法式结粒绣为绕线2次
- 没有指定的眼睛、鼻子、嘴巴为直线绣（1）310

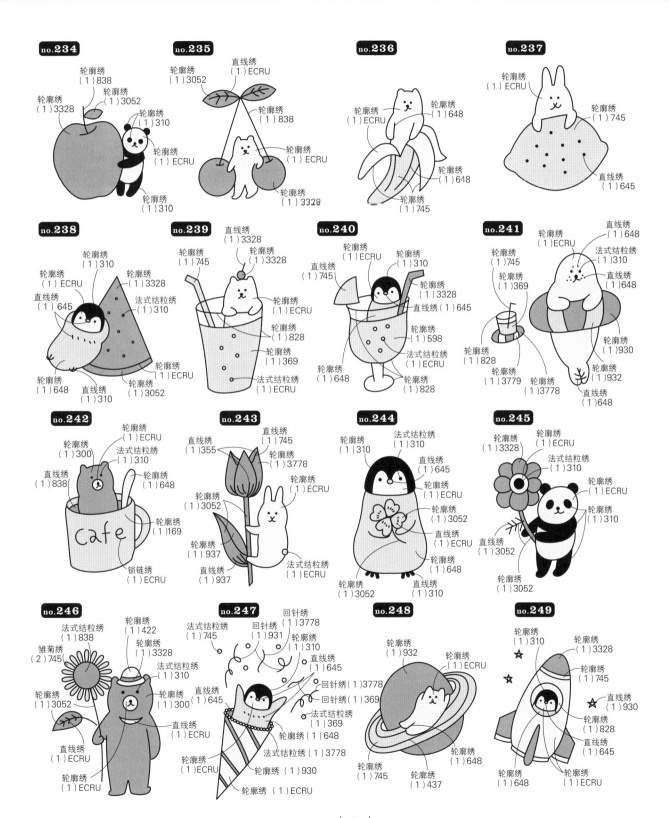

其他动物 ⑤

彩图 ▶ p.22

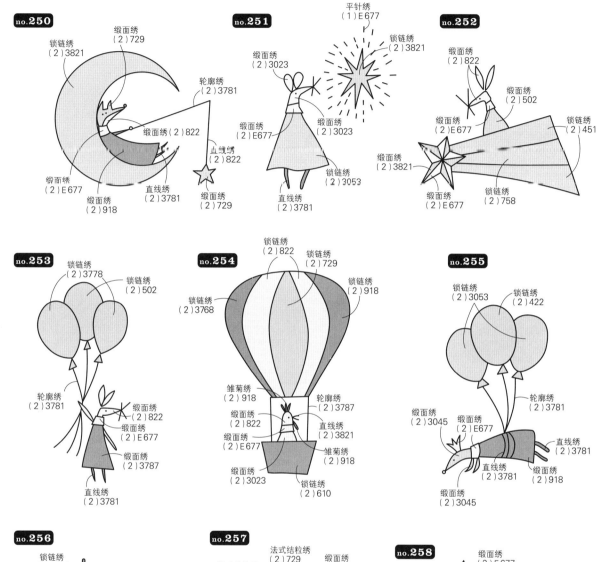

no.250

锁链绣
(2)3821

缎面绣
(2)729

轮廓绣
(2)3781

缎面绣(2)822

缎面绣
(2)E677

直线绣
(2)822

缎面绣
(2)918

直线绣
(2)3781

缎面绣
(2)729

no.251

平针绣
(1)E677

锁链绣
(2)3821

缎面绣
(2)3023

缎面绣
(2)E677

缎面绣
(2)3023

锁链绣
(2)3053

直线绣
(2)3781

no.252

缎面绣
(2)822

缎面绣
(2)502

缎面绣
(2)E677

锁链绣
(2)451

缎面绣
(2)3821

缎面绣
(2)E677

锁链绣
(2)758

no.253

锁链绣
(2)3778

锁链绣
(2)502

轮廓绣
(2)3781

缎面绣
(2)822

缎面绣
(2)E677

缎面绣
(2)3787

直线绣
(2)3781

no.254

锁链绣
(2)822

锁链绣
(2)729

锁链绣
(2)918

锁链绣
(2)3768

雏菊绣
(2)918

缎面绣
(2)822

缎面绣
(2)E677

轮廓绣
(2)3787

直线绣
(2)3821

雏菊绣
(2)918

缎面绣
(2)3023

锁链绣
(2)610

no.255

锁链绣
(2)3053

锁链绣
(2)422

轮廓绣
(2)3781

缎面绣
(2)3045

缎面绣
(2)E677

直线绣
(2)3781

直线绣
(2)3781

缎面绣
(2)918

缎面绣
(2)3045

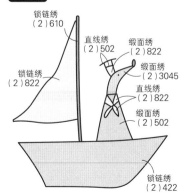

no.256

锁链绣
(2)610

直线绣
(2)502

缎面绣
(2)822

缎面绣
(2)3045

锁链绣
(2)822

直线绣
(2)822

缎面绣
(2)502

锁链绣
(2)422

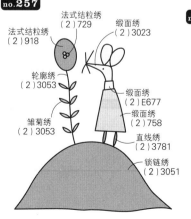

no.257

法式结粒绣
(2)729

缎面绣
(2)3023

法式结粒绣
(2)918

轮廓绣
(2)3053

缎面绣
(2)E677

雏菊绣
(2)3053

缎面绣
(2)758

直线绣
(2)3781

锁链绣
(2)3051

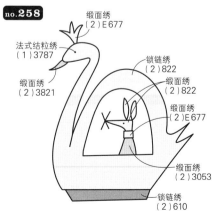

no.258

缎面绣
(2)E677

法式结粒绣
(1)3787

锁链绣
(2)822

缎面绣
(2)3821

缎面绣
(2)822

缎面绣
(2)E677

缎面绣
(2)3053

锁链绣
(2)610

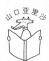

其他动物 ⑥

山口亚里沙

彩图 ▶ p.23

- () 里的数字表示绣线的根数
- () 后的数字是DMC25号刺绣线的色号
- 没有指定的法式结粒绣为绕线2次
- 没有指定的眼睛、胡子为直线绣（1）3781
- 没有指定的鼻子为法式结粒绣（1）3781

no.259
锁链绣（2）610
缎面绣（2）729
缎面绣（2）822
缎面绣（2）E677
缎面绣（2）758
轮廓绣（2）3053
雏菊绣（2）3053
锁链绣（2）610
法式结粒绣（2）918

no.260
缎面绣（2）822
锁链绣（2）610
缎面绣（2）E677
缎面绣（2）610
雏菊绣（2）3768
缎面绣（2）822
雏菊绣（2）3051
直线绣（2）3778
轮廓绣（2）610
锁链绣（2）451
轮廓绣（2）3051
直线绣（2）3781

no.261
缎面绣（2）3045
缎面绣（2）E677
缎面绣（2）502
直线绣（2）3781
锁链绣（2）3787
锁链绣（2）422

no.262
雏菊绣（2）918
直线绣（2）3821
缎面绣（2）822
雏菊绣（2）918
缎面绣（2）3023
缎面绣（2）E677
直线绣（2）3051
锁链绣（2）3053

no.263
锁链绣（2）502
雏菊绣（2）3781
锁链绣（2）822
缎面绣（2）729
缎面绣（2）E677
缎面绣（2）822
缎面绣（2）918
缎面绣（2）502
缎面绣（2）822
锁链绣（2）3781
缎面绣（2）729
直线绣（2）3781

no.264
缎面绣（2）3023
雏菊绣（2）E677
直线绣（2）E677
缎面绣（2）3045
锁链绣（2）451

no.265
缎面绣（2）3023
平针绣（1）E677
雏菊绣（2）E677
缎面绣（2）3023
直线绣（2）E677
锁链绣（2）918
缎面绣（2）3768
直线绣（2）3781

no.266
缎面绣（2）822
缎面绣（2）422
缎面绣（2）E677
缎面绣（2）822
锁链绣（2）3778

no.267
轮廓绣（2）3023
直线绣（1）E677
法式结粒绣（2）918
缎面绣（2）E677
法式结粒绣（2）729
缎面绣（2）3045
轮廓绣（2）3051
缎面绣（2）E677
雏菊绣（2）3051
缎面绣（2）918
直线绣（2）3781
锁链绣（2）610

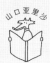

其他动物 ❼

彩图 ▶ p.24

- （　）里的数字表示绣线的根数
- （　）后的数字是DMC25号刺绣线的色号
- 没有指定的法式结粒绣为绕线2次
- 没有指定的眼睛、胡子为直线绣（1）3781
- 没有指定的鼻子为法式结粒绣（1）3781

no.268

锁链绣（2）3045
锁链绣（2）451
雏菊绣（2）918
缎面绣（2）822
缎面绣（2）3051
缎面绣（2）3053
直线绣（2）3821
直线绣（2）3781

no.269

锁链绣（2）502
锁链绣（2）3781
缎面绣（2）3045
缎面绣（2）822
雏菊绣（2）918
直线绣（2）3051
缎面绣（2）3053
缎面绣（2）3787
缎面绣（2）E677

no.270

轮廓绣（2）3787
锁链绣（2）451
缎面绣（2）E677
缎面绣（2）422
缎面绣（2）3778
缎面绣（2）422
缎面绣（2）E677
缎面绣（2）3768

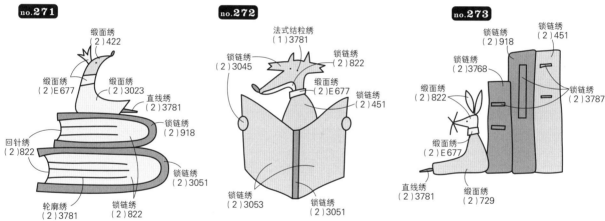

no.271

缎面绣（2）422
缎面绣（2）E677
缎面绣（2）3023
直线绣（2）3781
锁链绣（2）918
回针绣（2）822
锁链绣（2）3051
轮廓绣（2）3781
锁链绣（2）822

no.272

法式结粒绣（1）3781
锁链绣（2）3045
锁链绣（2）822
缎面绣（2）E677
锁链绣（2）451
锁链绣（2）3053
锁链绣（2）3051

no.273

锁链绣（2）918
锁链绣（2）451
锁链绣（2）3768
缎面绣（2）822
锁链绣（2）3787
缎面绣（2）E677
直线绣（2）3781
缎面绣（2）729

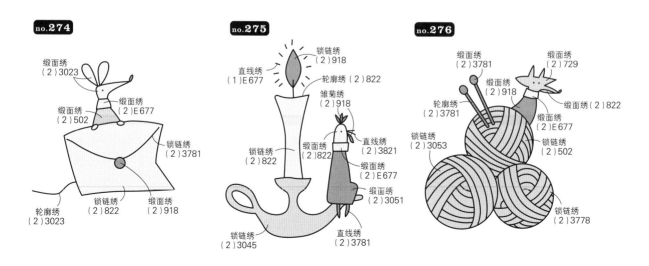

no.274

缎面绣（2）3023
缎面绣（2）E677
缎面绣（2）502
锁链绣（2）3781
轮廓绣（2）3023
锁链绣（2）822
缎面绣（2）918

no.275

锁链绣（2）918
直线绣（1）E677
轮廓绣（2）822
雏菊绣（2）918
锁链绣（2）822
缎面绣（2）822
直线绣（2）3821
缎面绣（2）E677
缎面绣（2）3051
锁链绣（2）3045
直线绣（2）3781

no.276

缎面绣（2）3781
缎面绣（2）729
缎面绣（2）918
轮廓绣（2）3781
缎面绣（2）822
缎面绣（2）E677
锁链绣（2）3053
锁链绣（2）502
锁链绣（2）3778

其他动物 ⑧

彩图 ▶ p.25

- ()里的数字表示绣线的根数
- ()后的数字是DMC25号刺绣线的色号
- 没有指定的法式结粒绣为绕线2次
- 没有指定的眼睛、胡子为直线绣(1)3781
- 没有指定的鼻子为法式结粒绣(1)3781

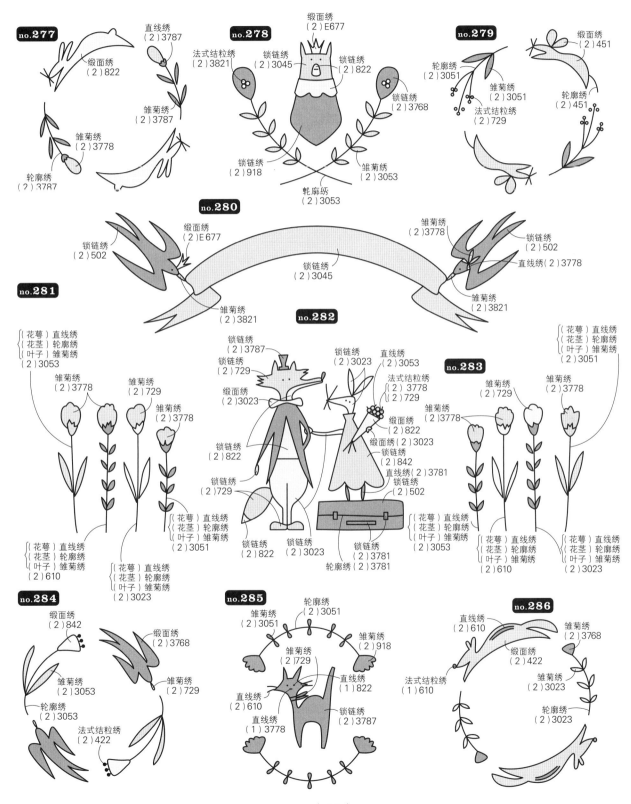

日常用品 ❶

彩图 ▶ p.26

- （ ）里的数字表示绣线的根数
- （ ）后的数字是DMC25号刺绣线的色号
- 没有指定的法式结粒绣为绕线2次

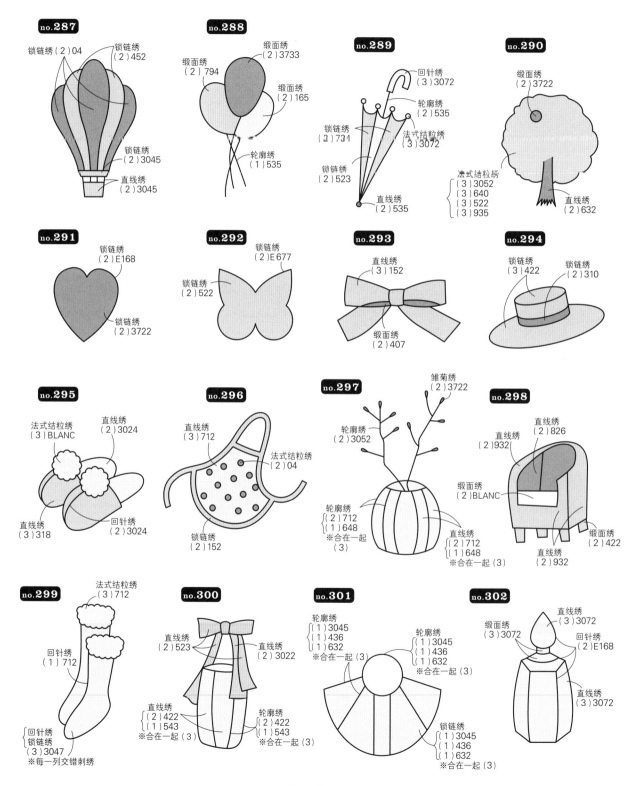

no.287
锁链绣（2）04
锁链绣（2）452
锁链绣（2）3045
直线绣（2）3045

no.288
缎面绣（2）3733
缎面绣（2）794
缎面绣（2）165
轮廓绣（1）535

no.289
回针绣（3）3072
轮廓绣（2）535
法式结粒绣（3）3072
锁链绣（2）731
锁链绣（2）523
直线绣（2）535

no.290
缎面绣（2）3722
法式结粒绣
{（3）3052
（3）640
（3）522
（3）935
直线绣（2）632

no.291
锁链绣（2）E168
锁链绣（2）3722

no.292
锁链绣（2）E677
锁链绣（2）522

no.293
直线绣（3）152
缎面绣（2）407

no.294
锁链绣（3）422
锁链绣（2）310

no.295
法式结粒绣（3）BLANC
直线绣（2）3024
直线绣（3）318
回针绣（2）3024

no.296
直线绣（3）712
法式结粒绣（2）04
锁链绣（2）152

no.297
雏菊绣（2）3722
轮廓绣（2）3052
轮廓绣
{（2）712
（1）648
※合在一起（3）
直线绣
{（2）712
（1）648
※合在一起（3）

no.298
直线绣（2）826
直线绣（2）932
缎面绣（2）BLANC
缎面绣（2）422
直线绣（2）932

no.299
法式结粒绣（3）712
回针绣（1）712
回针绣
锁链绣
（3）3047
※每一列交错刺绣

no.300
直线绣（2）523
直线绣（2）3022
直线绣
{（2）422
（1）543
※合在一起（3）
轮廓绣
{（2）422
（1）543
※合在一起（3）

no.301
轮廓绣
{（1）3045
（1）436
（1）632
※合在一起（3）
轮廓绣
{（1）3045
（1）436
（1）632
※合在一起（3）
锁链绣
{（1）3045
（1）436
（1）632
※合在一起（3）

no.302
直线绣（3）3072
缎面绣（3）3072
回针绣（2）E168
直线绣（3）3072

日常用品 ❷

彩图 ▶ p.27

- ()里的数字表示绣线的根数
- ()后的数字是DMC25号刺绣线的色号
- 没有指定的法式结粒绣为绕线2次

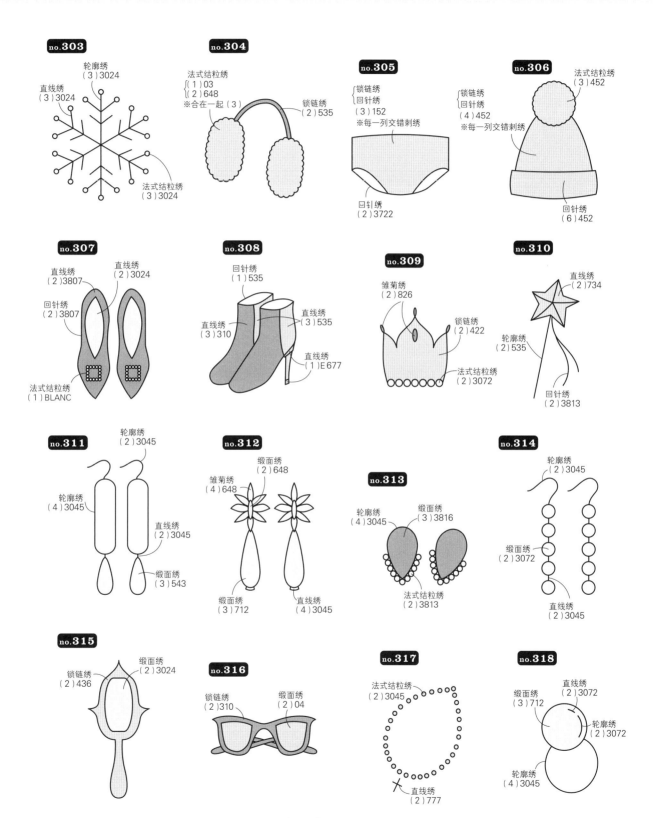

no.303
轮廓绣 (3) 3024
直线绣 (3) 3024
法式结粒绣 (3) 3024

no.304
法式结粒绣 (1) 03 (2) 648 ※合在一起（3）
锁链绣 (2) 535

no.305
锁链绣 回针绣 (3) 152 ※每一列交错刺绣
回针绣 (2) 3722

no.306
锁链绣 回针绣 (4) 452 ※每一列交错刺绣
法式结粒绣 (3) 452
回针绣 (6) 452

no.307
直线绣 (2) 3807
直线绣 (2) 3024
回针绣 (2) 3807
法式结粒绣 (1) BLANC

no.308
回针绣 (1) 535
直线绣 (3) 535
直线绣 (3) 310
直线绣 (1) E677

no.309
雏菊绣 (2) 826
锁链绣 (2) 422
法式结粒绣 (2) 3072

no.310
直线绣 (2) 734
轮廓绣 (2) 535
回针绣 (2) 3813

no.311
轮廓绣 (2) 3045
轮廓绣 (4) 3045
直线绣 (2) 3045
缎面绣 (3) 543

no.312
缎面绣 (2) 648
雏菊绣 (4) 648
缎面绣 (3) 712
直线绣 (4) 3045

no.313
轮廓绣 (4) 3045
缎面绣 (3) 3816
法式结粒绣 (2) 3813

no.314
轮廓绣 (2) 3045
缎面绣 (2) 3072
直线绣 (2) 3045

no.315
锁链绣 (2) 436
缎面绣 (2) 3024

no.316
锁链绣 (2) 310
缎面绣 (2) 04

no.317
法式结粒绣 (2) 3045
直线绣 (2) 777

no.318
直线绣 (2) 3072
缎面绣 (3) 712
轮廓绣 (2) 3072
轮廓绣 (4) 3045

Chicchi

文体活动用品 ①

彩图 ▶ p.28

• （ ）里的数字表示绣线的根数
• （ ）后的数字是DMC25号绣线的色号
• 没有指定的法式结粒绣为绕线2次

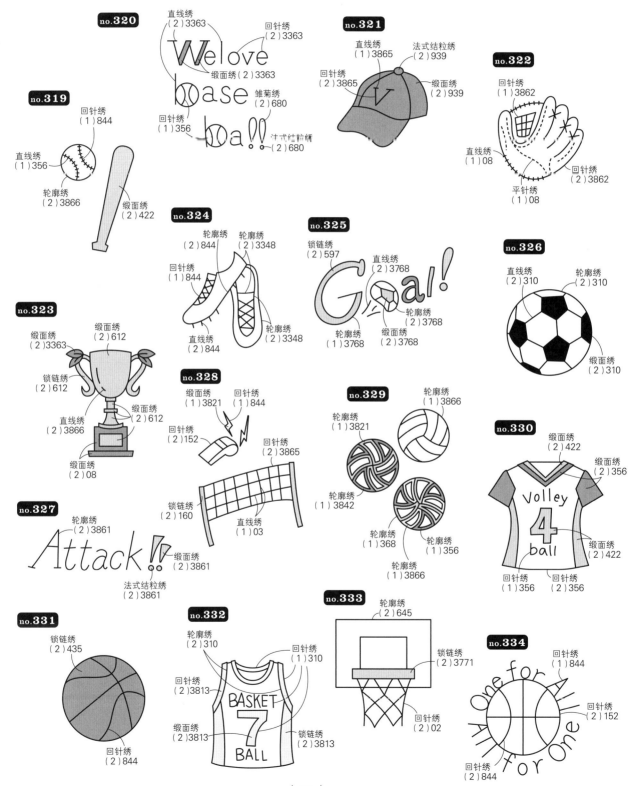

no.320
直线绣（2）3363
回针绣（2）3363
缎面绣（2）3363
雏菊绣（2）680
回针绣（1）356
法式结粒绣（2）680
We love base ball!!

no.321
直线绣（1）3865
法式结粒绣（2）939
回针绣（2）3865
缎面绣（2）939

no.322
回针绣（1）3862
直线绣（1）08
回针绣（2）3862
平针绣（1）08

no.319
回针绣（1）844
直线绣（1）356
轮廓绣（2）3866
缎面绣（2）422

no.324
轮廓绣（2）844
轮廓绣（2）3348
回针绣（1）844
直线绣（2）844
轮廓绣（2）3348

no.325
锁链绣（2）597
直线绣（2）3768
轮廓绣（2）3768
轮廓绣（1）3768
缎面绣（2）3768
Goal!

no.326
直线绣（2）310
轮廓绣（2）310
缎面绣（2）310

no.323
缎面绣（2）612
缎面绣（2）3363
锁链绣（2）612
直线绣（2）3866
缎面绣（2）612
缎面绣（2）08

no.328
缎面绣（1）3821
回针绣（1）844
回针绣（2）152
回针绣（2）3865
锁链绣（2）160
直线绣（1）03

no.329
轮廓绣（1）3866
轮廓绣（1）3821
轮廓绣（1）3842
轮廓绣（1）368
轮廓绣（1）356
轮廓绣（1）3866

no.330
缎面绣（2）422
缎面绣（2）356
缎面绣（2）422
回针绣（1）356
回针绣（2）356
Volley 4 ball

no.327
轮廓绣（2）3861
缎面绣（2）3861
法式结粒绣（2）3861
Attack!!

no.331
锁链绣（2）435
回针绣（2）844

no.332
轮廓绣（2）310
回针绣（1）310
回针绣（2）3813
缎面绣（2）3813
锁链绣（2）3813
BASKET 7 BALL

no.333
轮廓绣（2）645
锁链绣（2）3771
回针绣（2）02

no.334
回针绣（1）844
回针绣（2）152
回针绣（2）844
One for All For one

文体活动用品 ❷

彩图 ▶ p.29

- ()里的数字表示绣线的根数
- ()后的数字是DMC25号刺绣线的色号
- 没有指定的法式结粒绣为绕线2次

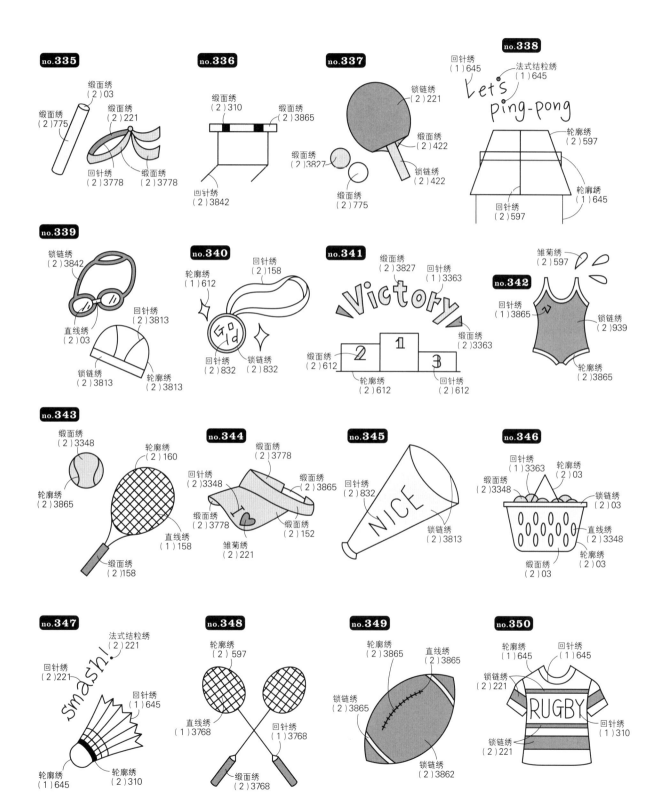

no.335
缎面绣（2）03
缎面绣（2）775
缎面绣（2）221
回针绣（2）3778
缎面绣（2）3778

no.336
缎面绣（2）310
缎面绣（2）3865
回针绣（2）3842

no.337
锁链绣（2）221
缎面绣（2）422
缎面绣（2）3827
锁链绣（2）422
缎面绣（2）775

no.338
回针绣（1）645
法式结粒绣（1）645
Let's ping-pong
轮廓绣（2）597
轮廓绣（1）645
回针绣（2）597

no.339
锁链绣（2）3842
回针绣（2）3813
直线绣（2）03
锁链绣（2）3813
轮廓绣（2）3813

no.340
轮廓绣（1）612
回针绣（2）158
Gold
回针绣（2）832
锁链绣（2）832

no.341
缎面绣（2）3827
回针绣（1）3363
Victory
缎面绣（2）3363
缎面绣（2）612
轮廓绣（2）612
回针绣（2）612

no.342
雏菊绣（2）597
回针绣（1）3865
锁链绣（2）939
轮廓绣（2）3865

no.343
缎面绣（2）3348
轮廓绣（2）160
轮廓绣（2）3865
直线绣（1）158
缎面绣（2）158

no.344
缎面绣（2）3778
回针绣（2）3348
缎面绣（2）3865
I♥
缎面绣（2）3778
缎面绣（2）152
雏菊绣（2）221

no.345
回针绣（2）832
NICE
锁链绣（2）3813

no.346
回针绣（1）3363
轮廓绣（2）03
缎面绣（2）3348
锁链绣（2）03
直线绣（2）3348
缎面绣（2）03
轮廓绣（2）03

no.347
法式结粒绣（2）221
回针绣（2）221
smash!
回针绣（1）645
轮廓绣（1）645
轮廓绣（2）310

no.348
轮廓绣（2）597
直线绣（1）3768
回针绣（1）3768
缎面绣（2）3768

no.349
轮廓绣（2）3865
直线绣（2）3865
锁链绣（2）3865
锁链绣（2）3862

no.350
轮廓绣（1）645
回针绣（1）645
锁链绣（2）221
RUGBY
回针绣（1）310
锁链绣（2）221

文体活动用品 ③

彩图 ▶p.30

• ()里的数字表示绣线的根数
• ()后的数字是DMC25号刺绣线的色号
• 没有指定的法式结粒绣为绕线2次

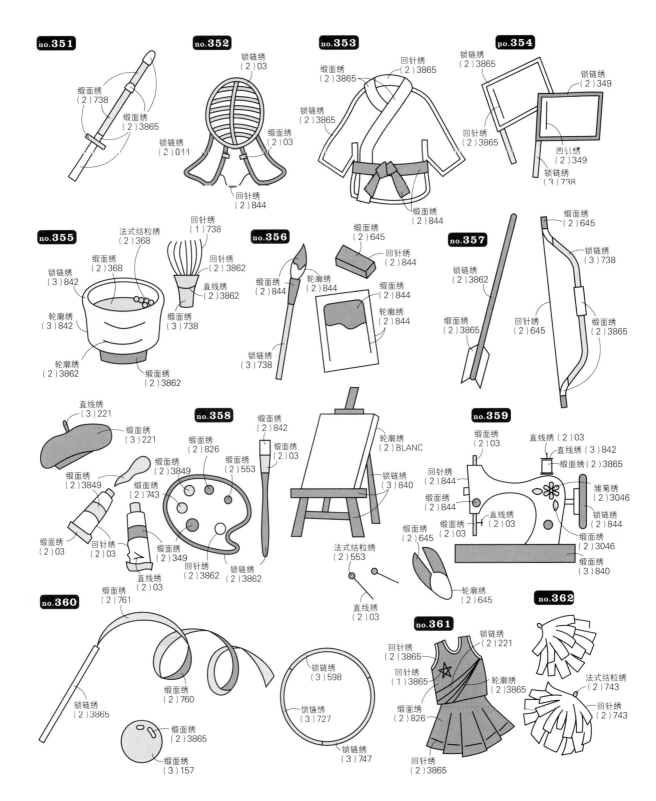

no.351
缎面绣（2）738
缎面绣（2）3865

no.352
锁链绣（2）03
锁链绣（2）011
缎面绣（2）03
回针绣（2）844

no.353
缎面绣（2）3865
回针绣（2）3865
锁链绣（2）3865
缎面绣（2）844

no.354
锁链绣（2）3865
锁链绣（2）349
回针绣（2）349
锁链绣（3）738

no.355
法式结粒绣（2）368
缎面绣（2）368
锁链绣（3）842
轮廓绣（3）842
轮廓绣（2）3862
缎面绣（2）3862

回针绣（1）738
回针绣（2）3862
直线绣（2）3862
缎面绣（3）738

no.356
缎面绣（2）645
回针绣（2）844
缎面绣（2）844
轮廓绣（2）844
缎面绣（2）844
轮廓绣（2）844
锁链绣（3）738

no.357
锁链绣（2）3862
缎面绣（2）3865
回针绣（2）645
缎面绣（2）645
锁链绣（3）738
缎面绣（2）3865

直线绣（3）221
缎面绣（3）221
缎面绣（2）3849
缎面绣（2）03
回针绣（2）03

no.358
缎面绣（2）826
缎面绣（2）3849
缎面绣（2）743
缎面绣（2）349
直线绣（2）03
回针绣（2）3862
缎面绣（2）842
缎面绣（2）553
轮廓绣（2）BLANC
锁链绣（3）840
锁链绣（2）3862
法式结粒绣（2）553
直线绣（2）03

no.359
缎面绣（2）03
直线绣（2）03
直线绣（3）842
缎面绣（2）3865
回针绣（2）844
缎面绣（2）844
直线绣（2）03
缎面绣（2）645
缎面绣（2）03
雏菊绣（2）3046
锁链绣（2）844
缎面绣（2）3046
缎面绣（3）840
轮廓绣（2）645

no.360
缎面绣（2）761
缎面绣（2）760
锁链绣（2）3865
缎面绣（2）3865
缎面绣（2）157
锁链绣（3）598
锁链绣（3）727
锁链绣（3）747

no.361
锁链绣（2）221
回针绣（2）3865
回针绣（1）3865
轮廓绣（2）3865
缎面绣（2）826
回针绣（2）3865

no.362
法式结粒绣（2）743
回针绣（2）743

| 74 |

文体活动用品 ❹

彩图 ▶ p.31

•（　）里的数字表示绣线的根数
•（　）后的数字是DMC25号刺绣线的色号
•没有指定的法式结粒绣为绕线2次

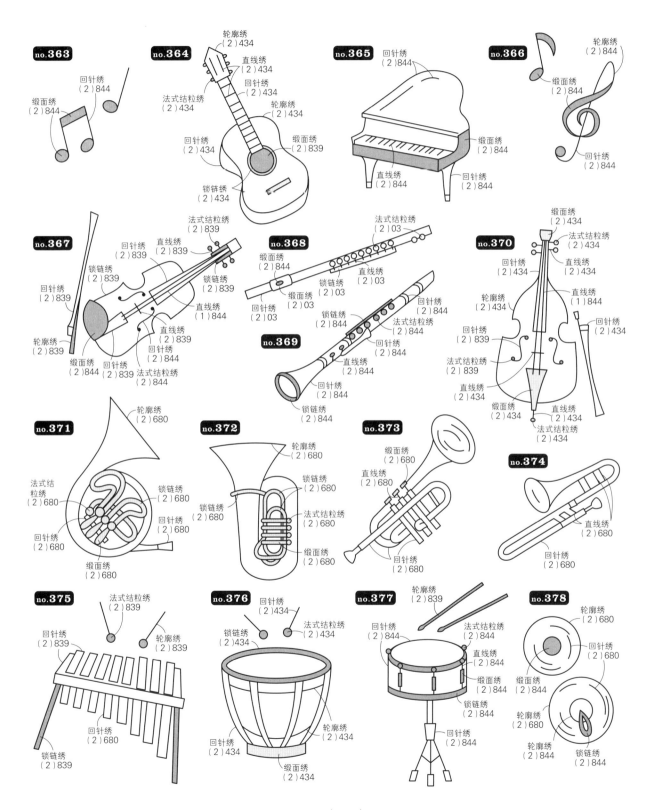

no.363
缎面绣（2）844
回针绣（2）844

no.364
轮廓绣（2）434
直线绣（2）434
回针绣（2）434
法式结粒绣（2）434
轮廓绣（2）434
回针绣（2）434
缎面绣（2）839
锁链绣（2）434

no.365
回针绣（2）844
缎面绣（2）844
直线绣（2）844
回针绣（2）844

no.366
轮廓绣（2）844
缎面绣（2）844
回针绣（2）844

no.367
回针绣（2）839
直线绣（2）839
法式结粒绣（2）839
锁链绣（2）839
锁链绣（2）839
回针绣（2）839
直线绣（2）844
轮廓绣（2）839
缎面绣（2）844
回针绣（2）839
直线绣（2）839
回针绣（2）844
法式结粒绣（2）844

no.368
法式结粒绣（2）03
缎面绣（2）844
直线绣（2）03
锁链绣（2）03
缎面绣（2）03
回针绣（2）03

no.369
锁链绣（2）844
回针绣（2）844
法式结粒绣（2）844
回针绣（2）844
直线绣（2）844
回针绣（2）844
锁链绣（2）844

no.370
缎面绣（2）434
法式结粒绣（2）434
直线绣（2）434
回针绣（2）434
直线绣（1）844
轮廓绣（2）434
回针绣（2）839
回针绣（2）434
法式结粒绣（2）839
直线绣（2）434
缎面绣（2）434
直线绣（2）434
法式结粒绣（2）434

no.371
轮廓绣（2）680
法式结粒绣（2）680
锁链绣（2）680
回针绣（2）680
缎面绣（2）680

no.372
轮廓绣（2）680
锁链绣（2）680
锁链绣（2）680
法式结粒绣（2）680
缎面绣（2）680

no.373
缎面绣（2）680
直线绣（2）680
回针绣（2）680

no.374
直线绣（2）680
回针绣（2）680

no.375
法式结粒绣（2）839
回针绣（2）839
轮廓绣（2）839
回针绣（2）680
锁链绣（2）839

no.376
回针绣（2）434
法式结粒绣（2）434
锁链绣（2）434
回针绣（2）434
轮廓绣（2）434
缎面绣（2）434

no.377
轮廓绣（2）839
回针绣（2）844
法式结粒绣（2）844
直线绣（2）844
缎面绣（2）844
锁链绣（2）844
回针绣（2）844

no.378
轮廓绣（2）680
回针绣（2）680
缎面绣（2）844
轮廓绣（2）680
轮廓绣（2）844
锁链绣（2）844

Ray chel *

文字 ❶

彩图 ▶ p.32

• （ ）里的数字表示绣线的根数
• （ ）后的数字是COSMO 25号刺绣线的色号
• 没有指定的法式结粒绣为绕线2次

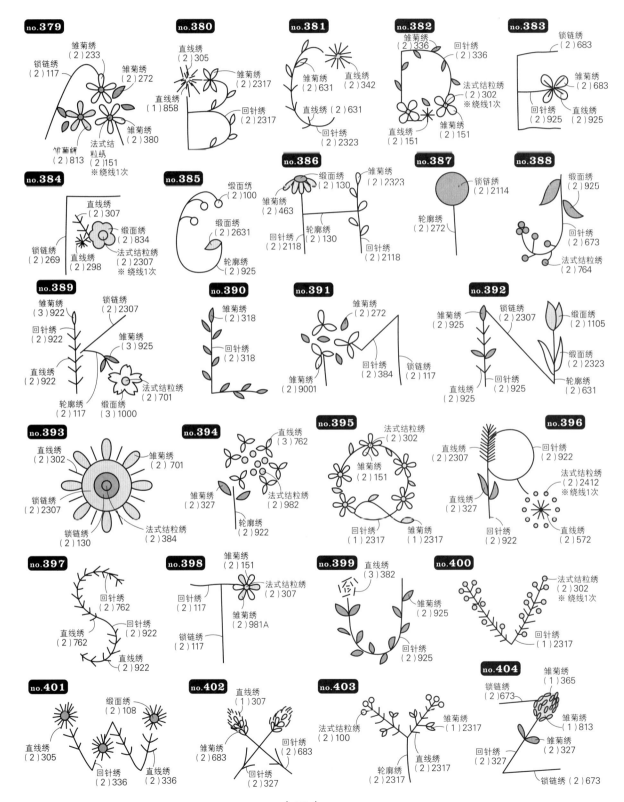

no.379
雏菊绣（2）233
锁链绣（2）117
雏菊绣（2）272
雏菊绣（2）380
雏菊绣（2）813
法式结粒绣（2）151 ※绕线1次

no.380
直线绣（2）305
雏菊绣（2）2317
直线绣（1）858
回针绣（2）2317

no.381
雏菊绣（2）631
直线绣（2）342
直线绣（2）631
回针绣（2）2323

no.382
雏菊绣（2）336
回针绣（2）336
法式结粒绣（2）302 ※绕线1次
直线绣（2）151
雏菊绣（2）151

no.383
锁链绣（2）683
雏菊绣（2）683
回针绣（2）925
直线绣（2）925

no.384
直线绣（2）307
缎面绣（2）834
法式结粒绣（2）2307 ※绕线1次
锁链绣（2）269
直线绣（2）298

no.385
缎面绣（2）100
缎面绣（2）2631
轮廓绣（2）925

no.386
缎面绣（2）130
雏菊绣（2）2323
雏菊绣（2）463
轮廓绣（2）130
回针绣（2）2118
回针绣（2）2118

no.387
锁链绣（2）2114
轮廓绣（2）272

no.388
缎面绣（2）925
回针绣（2）673
法式结粒绣（2）764

no.389
雏菊绣（3）922
锁链绣（2）2307
回针绣（2）922
雏菊绣（3）925
直线绣（2）922
轮廓绣（2）117
缎面绣（3）1000
法式结粒绣（2）701

no.390
雏菊绣（2）318
回针绣（2）318

no.391
雏菊绣（2）272
雏菊绣（2）9001
回针绣（2）384
锁链绣（2）117

no.392
雏菊绣（2）925
锁链绣（2）2307
缎面绣（2）1105
缎面绣（2）2323
直线绣（2）925
回针绣（2）925
轮廓绣（2）631

no.393
直线绣（2）302
雏菊绣（2）701
锁链绣（2）2307
锁链绣（2）130
法式结粒绣（2）384

no.394
直线绣（3）762
雏菊绣（2）327
轮廓绣（2）922
法式结粒绣（2）982

no.395
法式结粒绣（2）302
雏菊绣（2）151
回针绣（1）2317
雏菊绣（1）2317

no.396
直线绣（2）2307
回针绣（2）922
法式结粒绣（2）2412 ※绕线1次
直线绣（2）327
回针绣（2）922
直线绣（2）572

no.397
回针绣（2）762
直线绣（2）762
直线绣（2）922
直线绣（2）922

no.398
雏菊绣（2）151
回针绣（2）117
法式结粒绣（2）307
锁链绣（2）117
雏菊绣（2）981A

no.399
直线绣（3）382
雏菊绣（2）925
回针绣（2）925

no.400
法式结粒绣（2）302 ※绕线1次
回针绣（1）2317

no.401
缎面绣（2）108
直线绣（2）305
回针绣（2）336
直线绣（2）336

no.402
直线绣（1）307
雏菊绣（2）683
回针绣（2）683
回针绣（2）327

no.403
法式结粒绣（2）100
雏菊绣（1）2317
直线绣（2）2317
轮廓绣（2）2317

no.404
雏菊绣（1）365
锁链绣（2）673
雏菊绣（1）813
雏菊绣（2）327
回针绣（2）327
锁链绣（2）673

- ()里的数字表示绣线的根数
- ()后的数字是COSMO25号刺绣线的色号
- 没有指定的法式结粒绣为绕线2次

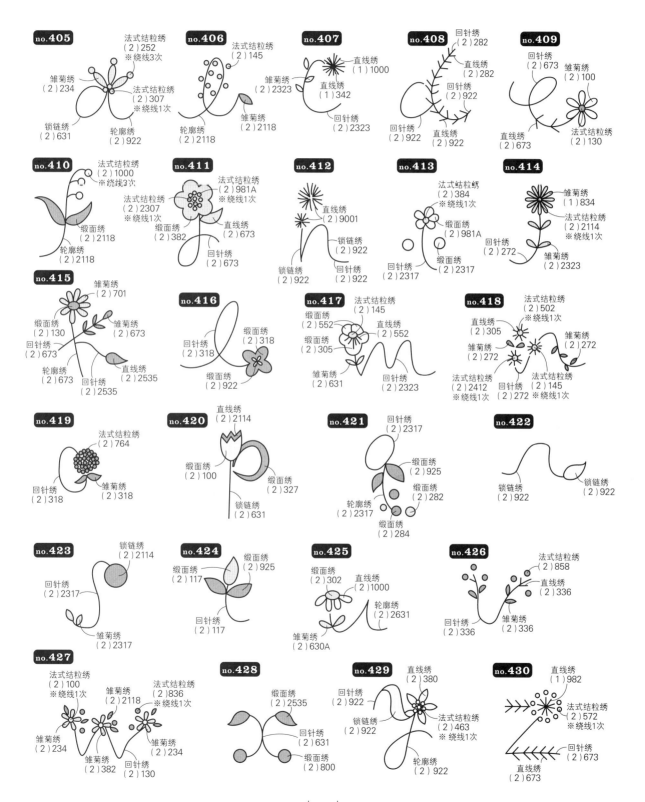

- ()里的数字表示绣线的根数
- 使用的是色号为310的COSMO25号刺绣线
- 没有指定的法式结粒绣为绕线2次

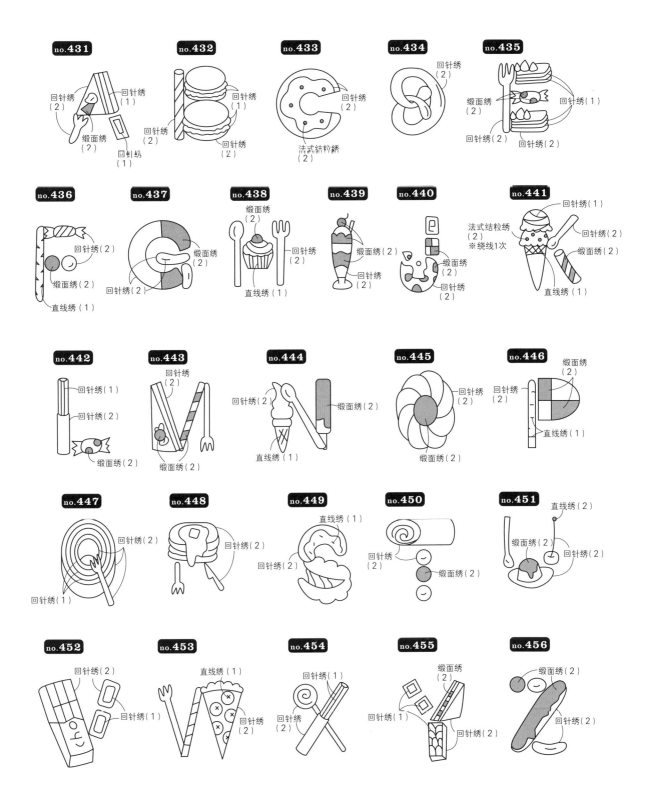

no.431
回针绣（2）
回针绣（1）
缎面绣（2）
刺奶（1）

no.432
回针绣（1）
回针绣（2）
回针绣（2）

no.433
回针绣（2）
法式结粒绣（2）

no.434
回针绣（2）

no.435
缎面绣（2）
回针绣（1）
回针绣（2）
回针绣（2）

no.436
回针绣（2）
缎面绣（2）
直线绣（1）

no.437
缎面绣（2）
缎面绣（2）
回针绣（2）

no.438
缎面绣（2）
回针绣（2）
直线绣（1）

no.439
缎面绣（2）
缎面绣（2）
回针绣（2）

no.440
缎面绣（2）
回针绣（2）

no.441
回针绣（1）
法式结粒绣（2）
※绕线1次
回针绣（2）
缎面绣（2）
直线绣（1）

no.442
回针绣（1）
回针绣（2）
缎面绣（2）

no.443
回针绣（2）
缎面绣（2）

no.444
回针绣（2）
缎面绣（2）
直线绣（1）

no.445
回针绣（2）
缎面绣（2）

no.446
缎面绣（2）
回针绣（2）
直线绣（1）

no.447
回针绣（2）
回针绣（1）

no.448
回针绣（2）
回针绣（2）

no.449
直线绣（1）

no.450
回针绣（2）
缎面绣（2）

no.451
直线绣（2）
缎面绣（2）
回针绣（2）

no.452
回针绣（2）
回针绣（1）

no.453
直线绣（1）
回针绣（2）

no.454
回针绣（1）
回针绣（2）

no.455
缎面绣（2）
回针绣（1）
回针绣（2）

no.456
缎面绣（2）
回针绣（2）

- ()里的数字表示绣线的根数
- 使用的是色号为236的COSMO25号刺绣线
- 没有指定的法式结粒绣为绕线2次

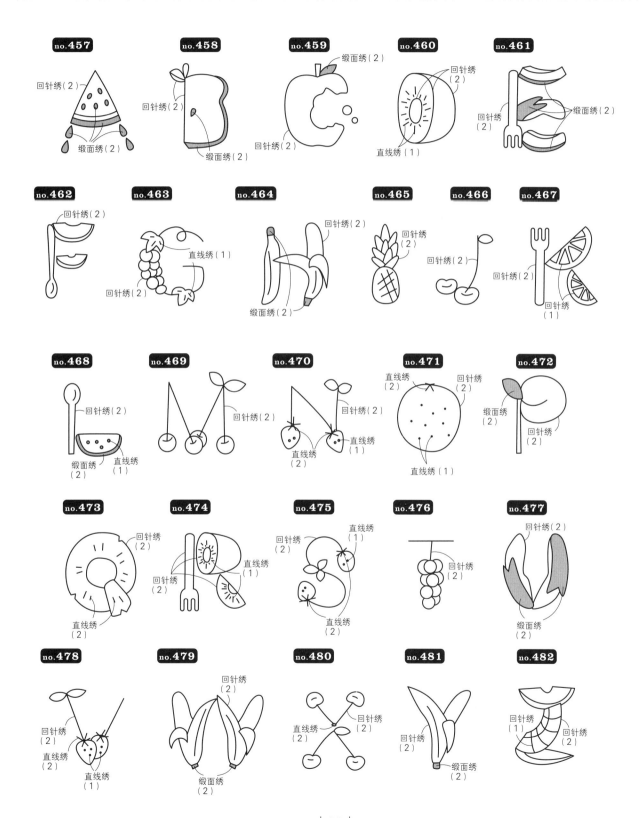

文字 ❺

彩图 ▶ p.36

- ()里的数字表示绣线的根数
- ()后的数字是COSMO25号刺绣线的色号

no.483

直线绣（2）685
轮廓绣（2）685
直线绣（2）685
轮廓绣（2）685
轮廓绣（2）685
直线绣（2）685
回针绣（2）685
轮廓绣（2）685
轮廓绣（2）685
轮廓绣（2）685
直线绣（2）685
回针绣（2）685
回针绣（2）685
轮廓绣（2）685
轮廓绣（2）685
轮廓绣（2）685
雏菊绣（2）685
轮廓绣（2）685
轮廓绣（2）685
直线绣（2）685
轮廓绣（2）685
轮廓绣（2）685
回针绣（2）685

no.484

直线绣（1）368
轮廓绣（2）368
轮廓绣（2）368
直线绣（1）368
回针绣（1）368
回针绣（1）368
轮廓绣（2）368
直线绣（1）368
回针绣（1）368
轮廓绣（2）368
直线绣（1）368
回针绣（1）368
轮廓绣（2）368

no.485

轮廓绣（2）576
缎面绣（2）576
轮廓绣（2）576
轮廓绣（2）576
轮廓绣（2）576
直线绣（2）576
轮廓绣（2）576
法式结粒绣（2）576 ※绕线1次
法式结粒绣（2）576 ※绕线1次
轮廓绣（2）576
回针绣（2）576
轮廓绣（2）576
直线绣（2）576
回针绣（2）576
轮廓绣（2）576
回针绣（2）576
缎面绣（2）576
轮廓绣（2）576
回针绣（2）576
轮廓绣（2）576
轮廓绣（2）576
直线绣（2）576
轮廓绣（2）576
轮廓绣（2）576
缎面绣（2）576
回针绣（2）576
轮廓绣（2）576
轮廓绣（2）576
回针绣（2）576

文字 ❻

彩图 ▶ p.37

• ()里的数字表示绣线的根数
• ()后的数字是COSMO25号刺绣线的色号
• 没有指定的部分为轮廓绣(2)735

no.486

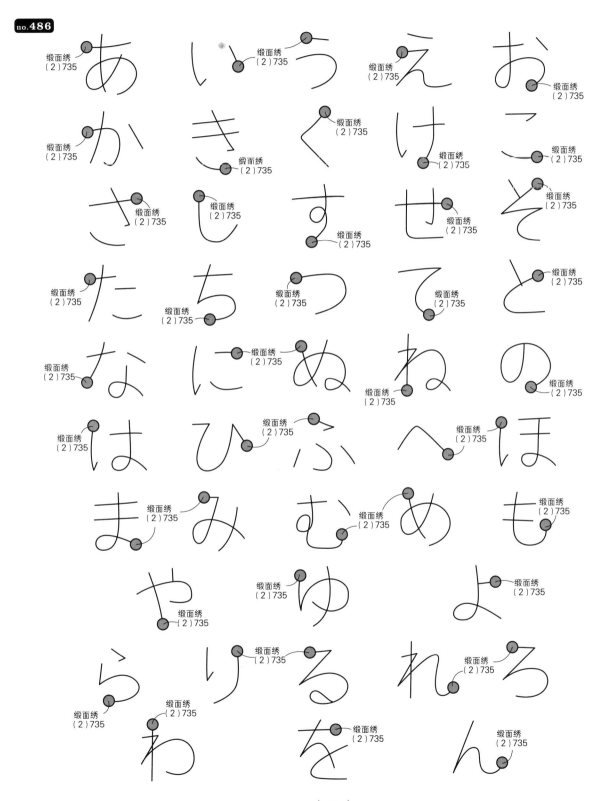

饰边 ❶

彩图 ▶ p.38

• (　) 里的数字表示绣线的根数
• (　) 后的数字是DMC25号刺绣线的色号
• 没有指定的法式结粒绣为绕线2次

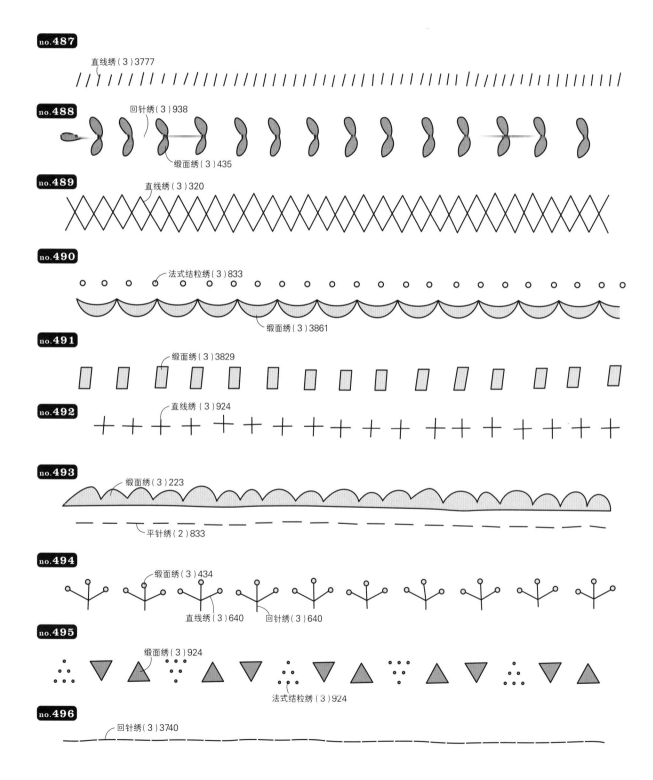

no.487
直线绣（3）3777

no.488
回针绣（3）938
缎面绣（3）435

no.489
直线绣（3）320

no.490
法式结粒绣（3）833
缎面绣（3）3861

no.491
缎面绣（3）3829

no.492
直线绣（3）924

no.493
缎面绣（3）223
平针绣（2）833

no.494
缎面绣（3）434
直线绣（3）640　　回针绣（3）640

no.495
缎面绣（3）924
法式结粒绣（3）924

no.496
回针绣（3）3740

饰边 ❷

彩图 ▶ p.39

• ()里的数字表示绣线的根数
• ()后的数字是DMC25号刺绣线的色号
• 没有指定的法式结粒绣为绕线2次

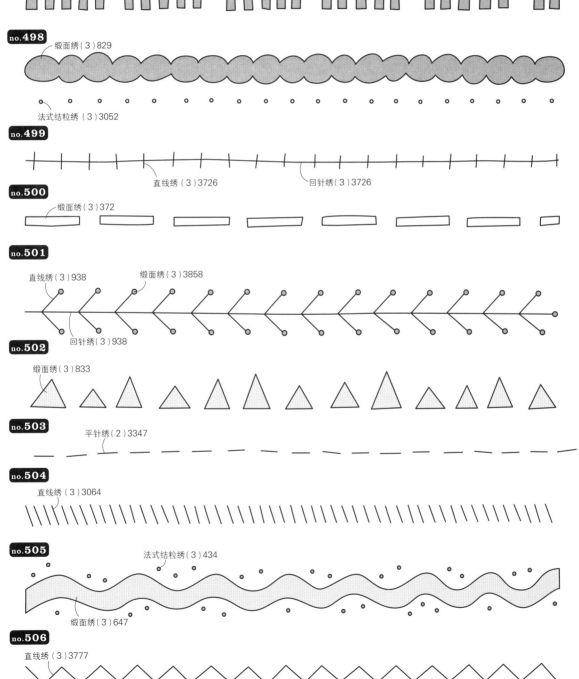

no.497
缎面绣（3）924

no.498
缎面绣（3）829

法式结粒绣（3）3052

no.499
直线绣（3）3726　　回针绣（3）3726

no.500
缎面绣（3）372

no.501
直线绣（3）938　　缎面绣（3）3858

回针绣（3）938

no.502
缎面绣（3）833

no.503
平针绣（2）3347

no.504
直线绣（3）3064

no.505
法式结粒绣（3）434

缎面绣（3）647

no.506
直线绣（3）3777

孩子和玩具等 ❶

彩图 ▶ p.40

- ()里的数字表示绣线的根数
- ()后的数字是OLYMPUS25号刺绣线的色号
- 没有指定的法式结粒绣为绕线2次

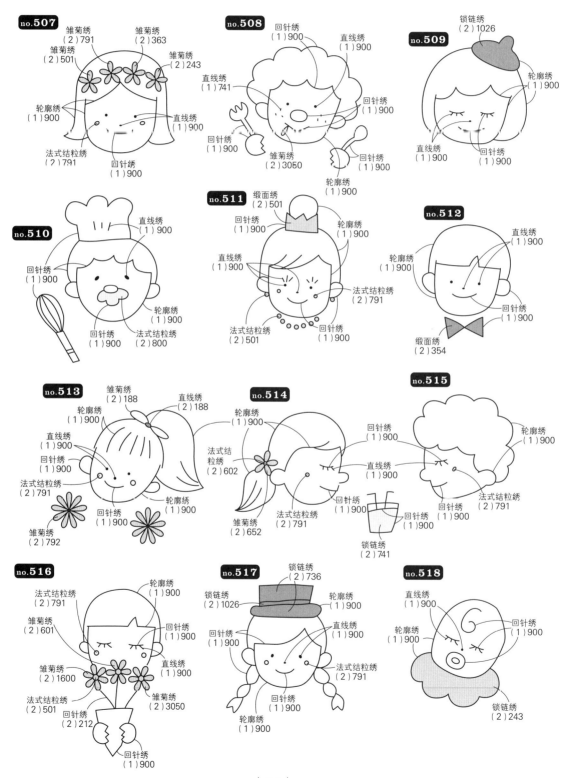

no.507
雏菊绣（2）791　雏菊绣（2）363
雏菊绣（2）501
雏菊绣（2）243
轮廓绣（1）900
直线绣（1）900
法式结粒绣（2）791
回针绣（1）900

no.508
回针绣（1）900
直线绣（1）900
直线绣（1）741
回针绣（1）900
回针绣（1）900
雏菊绣（2）3050
回针绣（1）900
轮廓绣（1）900

no.509
锁链绣（2）1026
轮廓绣（1）900
直线绣（1）900
回针绣（1）900

no.510
直线绣（1）900
回针绣（1）900
轮廓绣（1）900
回针绣（1）900
法式结粒绣（2）800

no.511
缎面绣（2）501
回针绣（1）900
轮廓绣（1）900
直线绣（1）900
法式结粒绣（2）791
法式结粒绣（2）501
回针绣（1）900

no.512
直线绣（1）900
轮廓绣（1）900
回针绣（1）900
缎面绣（2）354

no.513
雏菊绣（2）188
直线绣（2）188
轮廓绣（1）900
直线绣（1）900
回针绣（1）900
法式结粒绣（2）791
轮廓绣（1）900
回针绣（1）900
雏菊绣（2）792

no.514
轮廓绣（1）900
法式结粒绣（2）602
雏菊绣（2）652
法式结粒绣（2）791
回针绣（1）900
锁链绣（2）741
直线绣（1）900
回针绣（1）900

no.515
回针绣（1）900
轮廓绣（1）900
直线绣（1）900
回针绣（1）900
法式结粒绣（2）791

no.516
轮廓绣（1）900
法式结粒绣（2）791
雏菊绣（2）601
回针绣（1）900
直线绣（1）900
雏菊绣（2）1600
雏菊绣（2）3050
法式结粒绣（2）501
回针绣（2）212
回针绣（1）900

no.517
锁链绣（2）736
锁链绣（2）1026
轮廓绣（1）900
直线绣（1）900
回针绣（1）900
法式结粒绣（2）791
回针绣（1）900
轮廓绣（1）900

no.518
直线绣（1）900
回针绣（1）900
轮廓绣（1）900
锁链绣（2）243

孩子和玩具等 ❷

彩图 ▶ p.41

• （ ）里的数字表示绣线的根数
• （ ）后的数字是OLYMPUS25号刺绣线的色号
• 没有指定的法式结粒绣为绕线2次

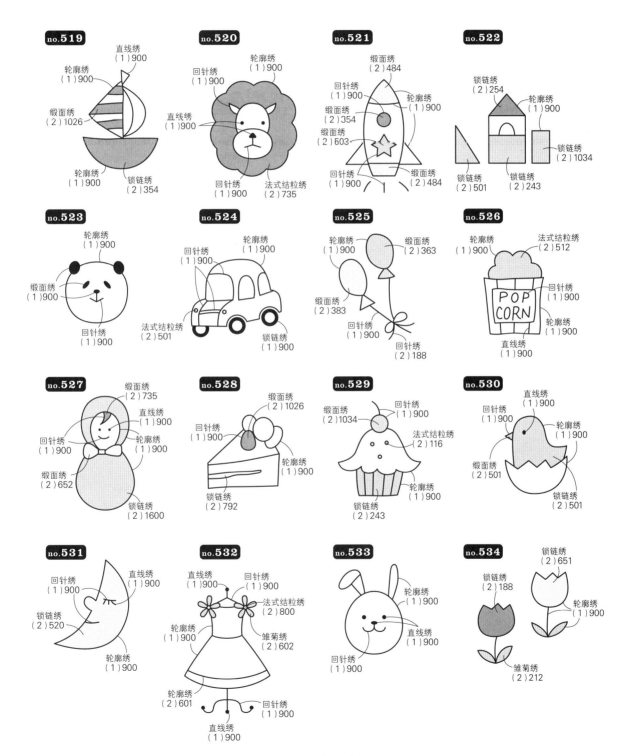

no.519
直线绣（1）900
轮廓绣（1）900
缎面绣（2）1026
轮廓绣（1）900
锁链绣（2）354

no.520
轮廓绣（1）900
回针绣（1）900
直线绣（1）900
回针绣（1）900
法式结粒绣（2）735

no.521
缎面绣（2）484
回针绣（1）900
缎面绣（2）354
缎面绣（2）603
轮廓绣（1）900
回针绣（1）900
缎面绣（2）484

no.522
锁链绣（2）254
轮廓绣（1）900
锁链绣（2）1034
锁链绣（2）501
锁链绣（2）243

no.523
轮廓绣（1）900
缎面绣（1）900
回针绣（1）900

no.524
回针绣（1）900
轮廓绣（1）900
法式结粒绣（2）501
锁链绣（1）900

no.525
轮廓绣（1）900
缎面绣（2）363
缎面绣（2）383
回针绣（1）900
回针绣（2）188

no.526
轮廓绣（1）900
法式结粒绣（2）512
POP CORN
回针绣（1）900
轮廓绣（1）900
直线绣（1）900

no.527
缎面绣（2）735
直线绣（1）900
回针绣（1）900
轮廓绣（1）900
缎面绣（2）652
锁链绣（2）1600

no.528
缎面绣（2）1026
回针绣（1）900
轮廓绣（1）900
锁链绣（2）792

no.529
缎面绣（2）1034
回针绣（1）900
法式结粒绣（2）116
轮廓绣（1）900
锁链绣（2）243

no.530
直线绣（1）900
回针绣（1）900
轮廓绣（1）900
缎面绣（2）501
锁链绣（2）501

no.531
回针绣（1）900
直线绣（1）900
锁链绣（2）520
轮廓绣（1）900

no.532
直线绣（1）900
回针绣（1）900
法式结粒绣（2）800
轮廓绣（1）900
雏菊绣（2）602
轮廓绣（2）601
回针绣（1）900
直线绣（1）900

no.533
轮廓绣（1）900
直线绣（1）900
回针绣（1）900

no.534
锁链绣（2）651
锁链绣（2）188
轮廓绣（1）900
雏菊绣（2）212

孩子和玩具等 ❸

彩图 ▶ p.42

• ()里的数字表示绣线的根数
• ()后的数字是DMC25号刺绣线的色号
• 没有指定的法式结粒绣为绕线2次

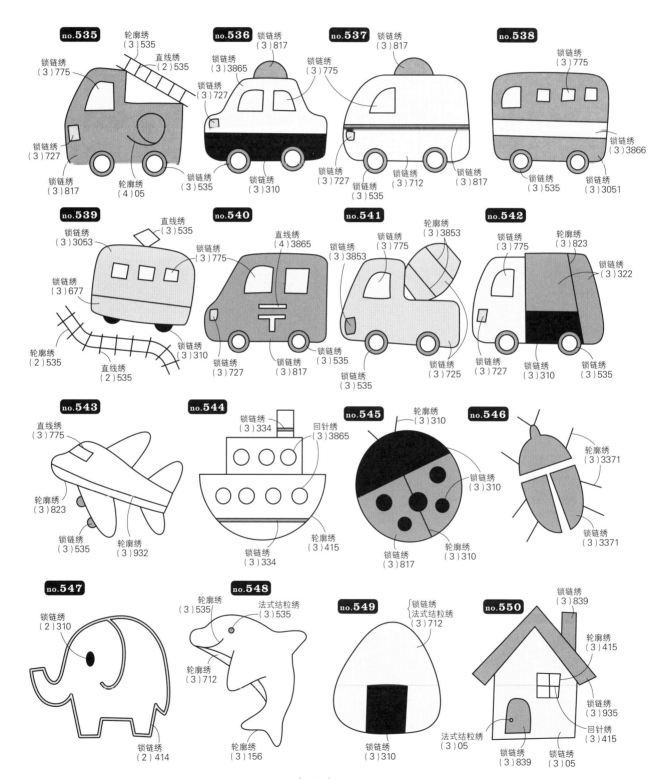

no.535
轮廓绣
(3) 535
锁链绣
(3) 775
直线绣
(2) 535
锁链绣
(3) 727
锁链绣
(3) 817
轮廓绣
(4) 05

no.536
锁链绣
(3) 817
锁链绣
(3) 3865
锁链绣
(3) 727
锁链绣
(3) 535
锁链绣
(3) 310

no.537
锁链绣
(3) 817
锁链绣
(3) 775
锁链绣
(3) 727
锁链绣
(3) 535
锁链绣
(3) 712
锁链绣
(3) 817

no.538
锁链绣
(3) 775
锁链绣
(3) 3866
锁链绣
(3) 535
锁链绣
(3) 3051

no.539
直线绣
(3) 535
锁链绣
(3) 3053
锁链绣
(3) 677
轮廓绣
(2) 535
直线绣
(2) 535
锁链绣
(3) 310

no.540
直线绣
(4) 3865
锁链绣
(3) 775
锁链绣
(3) 727
锁链绣
(3) 817

no.541
轮廓绣
(3) 3853
锁链绣
(3) 775
锁链绣
(3) 3853
锁链绣
(3) 535
锁链绣
(3) 725

no.542
轮廓绣
(3) 823
锁链绣
(3) 775
锁链绣
(3) 322
锁链绣
(3) 727
锁链绣
(3) 310
锁链绣
(3) 535

no.543
直线绣
(3) 775
轮廓绣
(3) 823
锁链绣
(3) 535
轮廓绣
(3) 932

no.544
锁链绣
(3) 334
回针绣
(3) 3865
锁链绣
(3) 334
轮廓绣
(3) 415

no.545
轮廓绣
(3) 310
锁链绣
(3) 310
锁链绣
(3) 817
轮廓绣
(3) 310

no.546
轮廓绣
(3) 3371
轮廓绣
(3) 3371

no.547
锁链绣
(2) 310
锁链绣
(2) 414

no.548
轮廓绣
(3) 535
法式结粒绣
(3) 535
轮廓绣
(3) 712
轮廓绣
(3) 156

no.549
锁链绣
法式结粒绣
(3) 712
法式结粒绣
(3) 05
锁链绣
(3) 310

no.550
锁链绣
(3) 839
轮廓绣
(3) 415
锁链绣
(3) 935
回针绣
(3) 415
锁链绣
(3) 839
锁链绣
(3) 05

设 计 师 简 介

nekogao
p.06、07、12、13

猫刺绣家。擅长制作以猫为主题的刺绣胸针等布艺小物。

山口亚里沙
p.22~25

1992年出生。受服装讲师祖母的影响，从小接触针线活。自学法式刺绣，从2014年开始作为刺绣家开展创作活动。

nico.
p.08、09、38、39

现居日本奈良县。童年时期就喜欢缝纫，自学刺绣，2015年开始作为刺绣家开展创作活动。主要制作以植物为主题的有温度的刺绣作品或珠绣配饰等。

TRÈS JOLIE
p.26、27

擅长巧妙运用基础技法与独有技法，制作婴儿或大人的服饰、杂货等。作品中表现了既贴近生活，又给生活增添色彩的创作观。经常参加手工展览或百货店的展示活动。

ironna happa　白井和美
p.10、11

擅长用亚麻布和刺绣线来制作作品。主要参加各类活动，向书或杂志提供作品，开办工作室。

Ray chel*　吉原圣子
p.32、33

以将刺绣用于孩子的护身符为契机，2017年创立了刺绣品牌Ray chel*，成为护身符刺绣家。主要作为刺绣教室讲师参加活动，也从事"名字花朵刺绣"等独创设计作品的销售。

pulpy。　早川久绘
p.14、15

主张以"每天都能有温柔的心情"为理念，一针一针刺绣出动物、冰激凌、面包等花样，再制作成胸针之类的小配饰或者布艺小物。活跃于活动展览中，主要从事委托销售、开办工作室等。

kumamori
p.34~37

以简单、玩心为理念，2012年开始自学刺绣，2018年开始以kumamori身份活跃。擅长结合小时候就喜欢的手工和画画技能，将身边的花样应用到各种设计当中。

Chicchi
p.16~19、28~31

2014年以双胞胎姐妹刺绣家身份开始活跃。擅长用刺绣来表现动物们的生活或故事。作品的最大特点是温暖。在各地开设刺绣课程，另外在网上也有公开视频。

mona.yu
p.40、41

开始刺绣的契机是想为孩子做点什么。主要制作束口袋之类的单个刺绣图案作品。

mopsi
p.20、21

怀着做出"戴上它今天就能变得更开心一点"的作品的想法，制作刺绣胸针、耳饰等。主要活跃于minne网、Creema网、委托商店的活动中。

meiP
p.42

妈妈毕业于服装短期大学，女儿从事刺绣。母女二人主要制作婴儿小物。刺绣部分全部由女儿菜奈子负责。女儿一边跟妈妈学习基础知识一边开始刺绣。

备案号：豫著许可备字-2020-A-0169

图书在版编目（CIP）数据

超简单的治愈系刺绣图案550/日本宝库社编著；阳华燕译. —郑州：河南科学技术出版社，2024.5

ISBN 978-7-5725-1502-6

Ⅰ.①超… Ⅱ.①日… ②阳… Ⅲ.①刺绣-图案-图集 Ⅳ.①J533.6

中国国家版本馆CIP数据核字（2024）第078987号

出版发行：河南科学技术出版社

地址：郑州市郑东新区祥盛街27号　　邮编：450016

电话：（0371）65737028　　65788613

网址：www.hnstp.cn

策划编辑：仝广娜

责任编辑：葛鹏程

责任校对：耿宝文

封面设计：张　伟

责任印制：徐海东

印　　刷：北京盛通印刷股份有限公司

经　　销：全国新华书店

开　　本：889 mm×1 194 mm　1/16　　印张：5.5　　字数：150千字

版　　次：2024年5月第1版　　2024年5月第1次印刷

定　　价：59.00元

如发现印、装质量问题，影响阅读，请与出版社联系并调换。